U0066055

行瘋系列 1　　跟著偶像 **FUN** 韓假

跟著偶像 FUN 韓假

FUN

黃依藍 著

跟著偶像
FUN 韓假

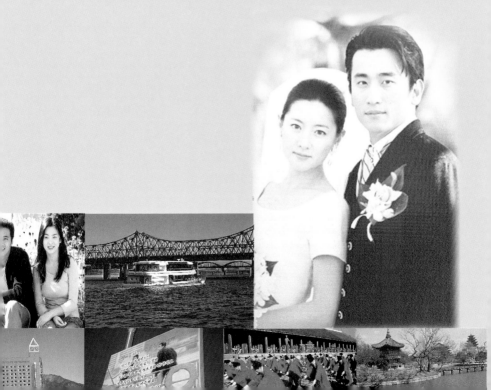

跟著偶像 FUN 韓假

★本書贈送精美書籤，詳見p.160

郭子（知名藝人）

一個緣份安排的旅遊地──韓國

在2002年以前，如果有人問我，你最不可能選擇的旅遊地點是那裡？
我的答案，極有可能會是──韓國。

原因可能來自於從小到大根深蒂固的刻板印象，加上在國外遊學時，韓國同學不苟言笑，凡事據理力爭的壞脾氣，讓我感覺他們除了人蔘有名之外，好像沒什麼可讓我褒獎的了。加上我又不喜歡吃泡菜，所以，沒有一點點的吸引力，想讓我要去韓國走一走。儘管我知道韓國的流行電音舞曲已悄悄的攻佔亞洲市場；韓劇在臺造成轟動，除了「哈日族」，現在又多了「哈韓族」，除此之外，「韓國」對我來說，還是一個冷冰冰的名字而已。直到去年底，「娛樂K-POP」的製作單位找我主持韓國的娛樂新聞，我才真的與韓國「槓」上了！

怎麼說呢，原來……我一部韓劇也沒看過！更不要說知不知道哪幾個韓國明星了！本書作者依藍的偶像「李英愛」，要是當時問我，我還以為是那個名不見經傳的新人。至於「雙宋」、「表哥」、「裴老大」、「允兒」等，那更是過目即忘的媒體明星罷了。但是，老天就是對我那麼「好」，在我正需要一份主持工作的時候，給了我一份最具挑戰，又最陌生的題材－「韓國」。製作人告訴我，節目過完年就要上檔，兩個星期後，就要我前往漢城，訪問韓劇明星以及韓劇景點介紹。天啊！當時的心情，真是有如晴天霹靂，更有措手不及的無奈與悲哀湧上心頭！

好在，本山人秉著「化悲憤為力量」、「危機就是轉機」的心態，在短短兩個星期裡，不眠不休的看「情定大飯店」「藍色生死戀」「愛上女主播」……等的VCD，加上上網查詢哈韓族的明星資訊，以及多本韓國旅遊書，才敢抱著不成功便成仁的決心，遠征朝鮮。

在2002年開始，只要有人問我，下一次的旅遊地會想去那裡？
我想答案應該是…『韓國』。

「藍色生死戀」的魅力，連自己都不會相信；在看一齣18集的「藍」劇VCD，我能夠連哭三天三夜（一點都不誇張，平均每集哭三回）；而「情定大飯店」的拍攝水準，讓我嚇了一大跳，原來韓劇的水準，早可與日劇並駕齊驅；而「愛上女主播」的編劇巧思，將戲劇的張力，發揮的不醞不

火，恰到好處（除了結局有點……）。總之，在愛上韓劇以後，接下來的移情作用，相信哈韓的你，一定瞭解我的感受。當我重遊「情定大飯店」的華克山莊，看到最後定情的大廳、感情糾葛的北非式酒廊、東賢的藍鑽客房……每每都會想起他們說過的經典台詞。那種感覺，是以往旅遊所無法體會的。當然，你就能想像「藍色生死戀」所產生的效應是什麼了……不起眼的「阿爸村」「上雲廢校」「束草公園的電話亭……等拍攝景點，都成為韓國旅遊的熱門景點。（這可是我下一次的旅遊重點之一！）

　　當然！那些韓星，想當然爾一定要想辦法認識本人才行！因為……我已經是他們的FANS了！說來尷尬，但卻是事實。

　　依藍的這本書，我想實在是太符合韓劇迷想要舊地重遊的工具書了。不講別的，光是景點與台詞的搭配，就讓看過韓劇的劇迷，韓國之旅去得有價值、有意義。加上身為記者與娛樂節目的製作人，她所提供的明星資訊、獨家花絮與觀劇感言，在在豐富了此本書的可看性，也讓現在身處台灣的我，又再次掉進韓劇的氣氛裡了！

　　緣份真是件奇怪的事，才短短的一個月，就因為工作，讓我愛上了一個原本不會注意的地方（就像東賢碰到臻茵一樣），也讓我認識了這麼多的韓星，當然，也一改我對韓國的印象。

　　現在的我，只能期待下一次的韓國行，看會不會有更多驚奇，當然！一定要帶著這本韓迷寶典《跟著偶像 fun 韓假》一同去啦！

羅 密 歐 （偶像小天王）

文壇多了一位美麗的韓劇通作家依藍姐

「歐弟，我們今天被派來講冷笑話嗎？」

「又，拜託，當然不是囉！你不知道我們口中那位美麗的依藍姐不當記者了，當起作家，要我們幫她寫個推薦序。」

「真的嗎？寫什麼樣的書呢？不是好玩、新鮮、年輕、活潑、好看的書，我可不寫的。」

「那如果我告訴你，是寫一本時下流行新鮮的韓劇的書。有偶像、有好玩、有好吃的指南么。」

「嗯...超炫的書乙。我們的依藍姐真是個不簡單的小女子，當起韓劇專業作家。」

　　談起依藍姐，我們不得不回想起剛出道時，我們還是「新四大天王」的團體，因為接受採訪開始認識一些記者朋友，而第一次認識TVBS的依藍姐，我們驚呼她的美麗外表猶如一位偶像明星，更難得的是，她粉專業又粉有氣質，更讓我們喜歡接受她的採訪，進而成為朋友。

　　從我們出道以來，依藍姐十分照顧我們。即使當初我們還是新人團體，她也主動向公司要求，想做一個我們在宿舍的真實生活報導。大家或許不知道，我們家的第一位女客人正是依藍姐。

　　當時我們四個大男人住在一起，不過，家裡卻是粉整齊，讓依藍姐直呼難以想像。那時依藍姐為了想製造一些新聞話題，不停在我們的宿舍大搜查，可惜什麼把柄也找不到，讓依藍姐十分不服氣。

沒想到我們和依藍姐就在這一則宿舍的報導，結下良緣，成為打鬧的朋友。話說依藍姐的不服氣，不僅表現在跑新聞上，就連現在當起作家，也粉熱情哦！不但大老遠跑到韓國四部韓劇的實際拍攝景點遊玩，甚至大方地和所有韓劇迷分享自己到韓國的收穫，真是令我們亂

佩服一把的。

　　當我們知道依藍姐在寫這本書時，我們都覺得她不愧眞當記者的，完全能掌握時下最TOP的流行資訊，看來，韓劇風即將隨著依藍姐的新書持續發騷，YA！

　　老實說，依藍姐曾問我們對韓劇有什麼看法，當時還沉溺在日劇的我們，只是淡淡地告訴她，沒有像日劇那麼深刻，至於韓國，也只去過一趟。不過，聽到依藍姐可以爲韓劇寫成一本厚厚的書，也就勾起我們的好奇，開始去看她書中介紹的四部瘋迷全台的韓劇--「火花」、「藍色生死戀」、「情定大飯店」和「愛上女主播」。果然，眞的粉感動了ㄟ！

　　不管你們有沒有看過韓劇，也不管你們有沒有去過韓國，現在就趕快去買依藍姐的新書「跟著偶像Fun韓假」，看完她的書，保證你們也能成爲韓劇通，愛上依藍姐這個人。

　　依藍姐，我們很夠意思吧！把推薦序的處男作給了妳。別忘了要送我們一本書喔！

李 志 延（韓劇代理商因思銳企業資深經理）

推薦序

書中自有顏如玉，美麗小姐韓國通

依藍小姐出書了。這個美得常讓我忘了眨眼的才女，有天突然打電話來要我幫個小忙，她的聲音甜美嬌嫩，語氣輕柔溫婉，讓我的辦公室頓時風光明媚了起來。她告訴我她想請我幫她寫一篇序，因為她正準備出一本書，名字叫做「跟著偶像Fun韓假」，本人覺得受寵若驚，也很榮幸可以為Blue小姐寫序。

不知道什麼時候開始，開始流行起「韓」學，一大堆專有名詞如「韓」流來襲、「韓」氣逼人、「韓」風陣陣等紛紛出爐，韓星影友會、韓劇網站如雨後春筍般成立。韓國專賣店、韓國烤肉、韓國商品街也紅了起來。一夕間，這個以往從未注意的鄰國，彷彿忽然被發現般，在大街小巷開始被另眼看待。而在此同時，龐大的哈韓族群，卻找不到一本像樣的書，可以好好滿足他們內心的哈韓渴望。

就在這樣的非常時期，依藍小姐的這本書誕生了。我不禁好奇地翻起她大作來。

這一翻，就愛不釋手起來。說真的，這的確是本很夠給他「哈韓」的作品，全書圍繞著韓劇這個主題，完全地充份利用。我個人認為，依藍小姐肯定很會做菜，說不定還偷偷出過黃××食譜之類的著作。因為，她能針對一個主題，煎、煮、炒、炸、烘、焙、燉、烤，並且加上豐富的佐料，讓原本就已經很入味的韓劇這道菜，變得更加令人垂涎三尺。對於一個韓劇迷來說，在這本書中肯

定可以找到他想要的東西，不論是美美的韓星照片、詳細韓星個人資料，還是韓劇中精典對白，在本書皆有專門的介紹，哈韓迷們肯定可以天天抱著這本書，甜蜜入夢；對於像我這樣的專業韓國通，這本書也提出了很有見地的觀點，可以看出依藍小姐看戲看得很深入，能夠用簡單的話語，就直接說中每齣韓劇的精神所在，對於劇中人物個性分析，亦鞭闢入裡，那些韓劇的原作者若能讀到這本書，肯定會搭機直奔來台，會會這位隔海的知音人士。至於對那些沒有那麼哈韓，純粹只是欣賞好作品的人來說，這本書也是本內容充實面面俱到的「韓劇專書」，不但有文筆流暢的韓劇影評，週邊相關韓劇訊息的分析介紹，並且還有韓劇景點的實地考察，以及吃喝玩樂的最佳去處，可以說是一本便宜又大碗的韓國引介書籍。對於那些有意到韓國來趟「藍色生死戀」之旅或是「火花」之旅的朋友們，隨身帶著這本書，準沒錯。

　　關於本書精采的內容，我就不再多說，請讀者諸君，自個兒細細品嘗依藍小姐所做的「韓劇大餐」。

　　就讓美麗的Blue小姐陪您Fun韓假。

林妮萍（三立電視台完全娛樂記者＆執行製作人）

推薦序

認真的哈韓作家

「韓國一點也不好玩！」雖然我每次詢問曾去過這個地方的朋友，總是得到這個答案，不過就在韓劇大舉入侵後，便不可同日而語了，相信看過「藍色生死戀」、「火花」等劇的戲迷一定會被感人的情節所打動吧！藉由依藍的介紹，一定會很想到韓國一遊。

因緣際會下，也剛好我因911事件取消美國行的計畫，與依藍到韓國渡假。愛拍照的我倆不知在「藍色生死戀」劇中的電話亭、海邊與雜貨店捐了多少卷底片，雖說我也曾因宋慧喬、宋承憲來台採訪過他倆，不過就是沒有什麼特別感覺，甚至覺得韓國經紀人難搞，但一看到這樣的景色，立刻就浮現劇中情節，任誰都會想換人做做看，自己當當女主角的嘛！趕緊拿起相機就猛拍照。

而韓國行還有一件讓我印象深刻的是睡在地板上（他們稱作ㄎㄤˋ），挺有趣的，熱熱的地板睡起來真是溫暖（但記得依藍好像睡得不是很習慣），再者飲食方面，則是餐餐有泡菜，好在我超愛吃泡菜，導遊曾稱讚我們這團客人是有水準的（不是那種上車睡覺，下車尿尿型的觀光客），大家都很專心的聽導遊講解，尤其是依藍為了寫書取材，還隨時作筆記呢！相信她的心血在書中都看得見。

最後若有人問我韓國好不好玩？我會建議你一定要去走走，人家說「讀萬卷書不如行萬里路」。真的耶！其中滋味只能您親自來體驗！而跟我一樣愛買髮飾、小玩意的敗家女，大聲告訴您，韓國是個不錯的購物新天堂。

（壹周刊記者）宋汝萍

關於依藍

　　跟依藍一起出國是一種愉快的經驗。

　　因為，她是美女；而且，所有美女可能會有的惡習，她都沒有。

　　跟依藍出國也是一種恐怖的經驗。

　　因為，她愛拍照；而且，所有該拍不該拍的東西，她都不放過。不管是愉快還是恐怖，講真的，還是談一談我倆在緬甸晃蕩的趣事（Sorry，雖然我知道要談韓國，但我只有和她去過緬甸）。緬甸，這個中南半島的佛教之國，我們的第一個印象就是：全國不分男女都穿夾腳鞋（因為酷熱）、人人臉上都是兩陀黃便便（這是當地習俗，用木薯粉磨成的美容用品擦上臉，據說能養顏美容），看得我們兩個目瞪口呆，嘖嘖稱奇。

　　好玩的是，即使緬甸人的審美觀不同於我們，黃依藍小姐的一舉一動，還是深深吸引了緬甸民眾的注意。

　　只要依藍所到之處，不但會聚集大批的緬甸人「圍觀」，竟然還有人自願幫她搧扇子驅熱！這等待遇跟排場，簡直只有女皇出巡可以比擬，讓我再一次證明：「美麗」真是最好的世界語言。

　　所以當這樣一位美女，親切、執著的描述自己愛上韓劇的過程時，實在很難想像她竟然是說真的，而且，這位姑娘居然還千里迢迢跑到韓國去拍照取景，比當年她當娛樂新聞記者，或是自己出國玩還要認真、嚴謹。

　　雖然我自己對韓國明星只喜歡元彬，不過拜讀完依藍的《跟著偶像 fun 韓假》後，請容我借用「愛上女主播」中，女主角金素妍的一句台詞：「前輩就像口香糖，沒了甜味就該丟掉。」依藍這本書，可以這麼形容：「本書就像魷魚絲，你會越嚼越有味道。」

　　所以，如果你對黃依藍很陌生，認識這個資深美少女的第一步，就是先切入她的想法，再品味她的執著。記得，千萬要忽略跟忘記她那酷似安達佑實的甜美長相，如此這般，這本書讀起來會更有味道，我保證。

黃依藍

瘋狂又踏實的尋夢經驗

我快抓狂了！

擁抱韓劇竟是如此的痛苦----不知是我個人的職業病易發？還是好奇心
的可以殺死一個雙子座女人？自從「火花」「藍色生死戀」「愛上女主播」
「情定大飯店」等感人韓劇一部部入侵我的眼簾後，我整個人就像得了躁鬱
症似的坐立難安，每天都計劃著要去韓國，要親自去那些景點明查暗訪一
番，一顆蠢蠢欲動的心，直到兩腳真的踏上了阿爸村的渡輪，人真的躺上了
華克山莊的床，才慢慢安歇下來，唉！可憐的孩子，病得不輕啊！

見到了夢中的景物，是一種很有成就感的快樂。記得在看「藍色生死戀」
的時候，我便對恩熙所住的詭異地點造成上下班總要搭船，感到十分好奇，
「是不是像香港的天星碼頭邊？還是以前搭淡水渡輪的附近呢？」當我千里
迢迢到了江原道的阿爸村，才發現所有的景物SIZE都比我想像中來得袖
珍---小小漁村裡小小青草湖上小小的人力渡輪，祥和寧靜，合力構成一幅
「不知有漢，何論魏晉」的世外桃源景象，哇！剎那間真有一種發現美麗新
世界的感覺．．．．．．．

另外，江原道的「上雲廢校」也是個不去會憋死我的地方，它的「謎樣
色彩」在於它同時身為藍色生死戀中「兄妹的學校」和「俊熙工作室」兩處
景點─讓我最感興趣的是，那它平時究竟是校舍模樣？還是畫室模樣？是整
齊？荒蕪？還是亂？尤其在得知它叫上雲「廢」校之後，我腦海中立刻浮現
很多新人拍婚紗的台大「廢」墟，以及歌手常拍MTV的「廢」酒廠，總之，
又是一股強烈的求知慾襲來(讀書要有那麼大勁就好了)．．．．．．至於進入這所
迷你小學後，被此處人、事、景、物「煞到」和「感動到」的所有心情，就
請翻閱我的文章囉！

根據了解，除了渡輪和廢校對我個人有「致命的吸引力」之外，藍色生
死戀中所展現的不少自然美景，像花津浦海灘、大關嶺牧場、兄妹兒時住處
等，連韓國人自己都很驚訝：「原來江原道有那麼美的景色，怎麼以前都沒
發現？」這真要感謝導演的眼睛，透過他專業的鑑賞力和審美眼光把美景
focus住，才讓我們有全新的發現和無比的動力去追尋夢土。

而親臨情定大飯店主景華克山莊，又是完全不同的一番感受。除了親眼見到「東賢的藍寶石別墅」「云熙服務的飯店」和「全劇完美ending所在」讓我樂得手舞足蹈之外，華克山莊裡的餐廳、轉角、走道.....現代感設計也處處令我驚艷：像在電梯前方的位置，便有三台電視嵌在地板上，你可踩在畫面上邊等電梯邊看新聞，尊貴得很創意；而轉角的裝飾樹上，掛著銀色的小鳥籠和閃亮亮的甜甜圈，華麗中有巧思；而擁有火把石柱的北非風味摩洛哥餐廳，用色大膽深具視覺吸引力，濃濃的異國風情讓人懷疑自己進入了另一個時空.....整個華克山莊給我的震撼，甚至還超過我對劇中景點的幻想呢，

　　真是不虛此行啊！

　　我想大部分的韓劇迷原本都跟我一樣，對韓國這個國家十分陌生，只知道分為南北韓、示威抗議很激烈、人蔘泡菜很有名、韓國烤肉很好吃、男生都很大男人、女生都愛化濃妝等等，如今我們可從「恩熙的家」「俊熙的工作室」，發現韓國郊區及小村莊的湖光山色；從「泰錫的飯店」鳳凰鳥渡假村，了解韓國冬季滑雪的盛行；從愛上女主播的MBC電視台、火花的蜜月地濟州島，看到「韓國的曼哈頓」和「韓國的夏威夷」；從華克山莊，體驗豪華大飯店的設施享受；從明洞感受韓國年輕人的流行、從朝鮮宗廟品味韓國的古意......

　　如果你跟我一樣，覺得喜歡就要身體力行、擁抱表白，那你可以拿起這本書準備上路，因為從戲劇景點的角度認識一個國家，「哈」起來既瘋狂又踏實。

哈韓劇樂部

從「火花」、「藍色生死戀」、「愛上女主播」到「情定大飯店」
俊男美女的組合
賺人熱淚的劇情
浪漫迷人的景點
讓哈韓族徹底震懾於韓劇的魔力中不可自拔

現實生活中

人們都希望能追求如「火花」般的愛情

像之賢及康旭一樣,遇到生命中碰出火花的對象

然而事實上,忠赫和敏晶的角色

才是現實感情世界裡更多人的寫照

火花

劇本精彩指數	★★★★★
	(探討外遇問題面面俱到)
明星尖叫指數	★★★★
	(李英愛、車仁表吸引年齡層廣)
景點魅力指數	★★★★★
	(劇中蜜月地濟州島非去不可)
眼淚噴出指數	★★
	(感受深刻但不亂灑狗血)

戲 說 萬 人 迷

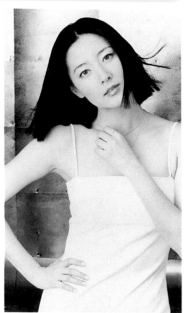

哈韓源起　見李英愛驚為天人

　　從來不迷偶像的我，在不經意的遙控器亂按中，意外發現了一位令我目不轉睛停止換台的美女，打聽之下才知她是韓劇「火花」的女主角李英愛，從此我便成爲韓劇的俘虜。

　　李英愛的美，在於她無人能敵的氣質（唉！我真是遇到敵手了呢！）像高麗「金字號」美女金喜善、金素妍、金玟等人雖然也是身材face一級棒，但因氣質中等，在我看來容易流於「類似」，難與李英愛之「獨特」媲美，所以僅管韓劇一路看下來美女如雲，卻絲毫不會動搖李英愛在我心目中的地位。

◆像氧氣一般的女子──李英愛，她的美有一種靈氣。（八大電視台提供）

李英愛小檔案

生日：1971年1月31日生
血型：AB型
星座：水瓶座
身高：165公分
體重：48公斤
學歷：德文系、韓國中央大學戲劇研究所
興趣：歌唱、游泳、騎馬、彈鋼琴
知名電視劇作品：他們的擁抱、PAPA爸爸、醫家兄弟、因為愛你、
　　　　　　　　　驀然回首、只愛陌生人、火花。
知名電影作品：共同警備區域JSA、春逝、禮物
知名主持作品：最特別的愛、李英愛之甜蜜禮物
知名舞台劇作品：炸醬麵
近期廣告代言：三星冰箱、LG Lady Card信用卡、Amore Mamonde化粧品、
　　　　　　　　DoDo isokeim 化粧品、真露燒酒、香皂、淨水器、Cool牙膏、
　　　　　　　　Tech洗衣粉、Elastine洗髮精、Lotte餅乾、雀巢咖啡、
　　　　　　　　韓國通訊Drama系列（真是廣告女王啊！）

◆在韓國打公用電話可見李英愛
甜美笑容

　　而本身在韓國也擁有「像氧氣一般的女子」這等高評的李英愛，雖然漂亮卻絕不是花瓶，她在演技上所下的功夫，可從她走紅後仍堅持攻讀戲劇研究所這點可以看出。而從94年便不斷獲頒MBC和SBS電視台演技大賞的她，這兩年又在電影表現上大放異彩，像她主演的高票房影片「共同警備區域JSA」，就獲得「大韓民國影像大展」年度最佳電影演員獎；而最近才去香港宣傳，描述姐弟戀情的「春逝」，則爲她贏得了「釜山映畫評論家協會最佳女主角獎」。而我也相信所有看過火花的觀眾，都對李英愛所詮釋的「朴之賢」角色印象深刻，認爲她演活了這位倔強又爲情所困，並且一路堅持自己編劇理想的現代女性。

　　在劇中，之賢面臨的感情狀況是「愛她的人表達方式令她不能接受，而她愛的人又不夠勇敢來追求她」，造成之賢心中永遠在上演拉鋸戰，當她愛的康旭向她表示女友已知情，無法再聯絡時，之賢曾脾氣很硬的回了他：「聽說作成愛情的材料是一種叫幻想的東西，幻想是一種很容易破碎的材料，現在我的幻想已經破碎了。你的意思我非常的了解，至於下輩子是不是要重逢，我還要慎重考慮一下。」

　　不過雖然她這麼說，心中還是對康旭無法忘懷，在勉強和忠赫結婚又幾經波折離婚後，之賢一得知康旭也離婚，便急著問他：「你想見我嗎？」並且迫不及待的開車出去相會，十足「現代」，但透過李英愛不慍不火的演技，只覺眞情流露。

◆劇中飾演的之賢不想當
少奶奶。（八大電視台提供）

　　不過基於關心李英愛的原因，我也仔細比較了她在台播出的多部作品，發現她的確是一年比一年進步，包括演技和造型都是如此，因為近期的「火花」確實比她早中期的作品如「他們的擁抱」、「醫家兄弟」、「驀然回首」和「只愛陌生人」略勝一籌。

　　可能也因為在「他們的擁抱」中，李英愛臉稍圓些，又多作小男生打扮，不符合她白淨柔美的外型；而「醫家兄弟」中的李英愛髮型太呆板，口紅顏色又太深，雖然韓國女生很愛擦深色，但李英愛的型，還是比較適合淡粧。

　　其實李英愛本人並不喜歡化粧也不怎麼需要化粧，這點從她的自傳書「最特別的愛」中便可發現，整本書照片沒幾張，有的也是小時候照片和穿牛仔褲的旅遊照，根本沒有刻意打扮的沙龍照或宣傳照。老實說，剛拿到這本書時我也小小失望了一陣，但想想這就是李英愛表裡如一的個性，所以就更愛她了，也難怪「氧氣美女」這個頭銜非她莫屬。

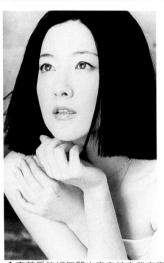

◆李英愛的好氣質也來自於自我充實。
（八大電視台提供）

　　非常有台灣觀眾緣的李英愛，為「火花」和「只愛陌生人」總共來台作了三次宣傳，其中二○○一年一月那次，李英愛還把她的「三十大壽」獻給了台灣影迷，也讓紐約紐約人潮沸騰。當然現場不少人都是帶著「生日禮物」來的，有阿嬤原本要贈送大紅包，被李英愛客氣婉拒後，立刻拔下手上的戒指相送；也有歐巴桑為李英愛打了金項鍊，讓這位壽星美女當場戴上。

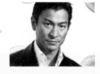

◆李英愛曾和劉德華合拍過巧克力廣告。
（dv8網站提供）

李英愛二三事

　　李英愛大學時期曾和香港天王劉德華合拍過一支巧克力廣告，讓她對這位大哥哥至今念念不忘，甚至目前沒有男友的李英愛，還對媒體公開表示，她心目中的白馬王子就是像劉德華這種類型的。李英愛說，這支幾十秒的廣告，當時在大學路那裡熬夜拍了一整個晚上，她還記得旁邊聚集了很多劉德華的Fans，由於自己那時是個沒沒無名的小模特兒，只覺一旁的人都在討論她怎麼這麼幸運。這支分上下集的廣告讓李英愛開始受到注意，而標榜「像氧氣一般的女子」的化粧品廣告，則讓她聲名大噪。

◆李英愛來台親和力
十足。（dv8 網站提供）

而最意外的「插花」，是以「施小紅」走紅的女星侯
瑩也混在Fans中，冒著車子被拖吊的危險，親自獻花祝壽
讓工作人員嚇了一跳，也讓主辦單位搞不清楚侯炳瑩動機
何？

不過我覺得她這個舉動很純真很可愛啊！每個人都有
戀偶像的自由嘛！侯炳瑩願意放下偶像身段去向她的偶像
白，更顯出了她的誠意，當然由此也可知李英愛的魅力有
麼大了。

至於李英愛「三十而立」的生日願望究竟為何？工作
遠擺第一的她說，希望重播的「火花」收視再創新高，而
個願望果真實現。在八大轟動播完之後，民視又再以四點
的收視成績開出紅盤。

現在只想再問問李英愛，她今年的生日願望（31歲
是不是希望能儘快找到Mr. Right呢？

◆李英愛把三十大
壽獻給台灣影迷。
（dv8網站提供）

◆溫婉模樣是最佳
媳婦人選。
（dv8網站提供）

◆火花劇中郎才女貌的結合,卻還是步
上離婚一途。(八大電視台提供)

車仁表粉碎了韓國的大男人主義

　　之前我一味誇獎「火花」女主角李英愛的美，這兒也該讚賞一下男主角車仁表的好，這絕對是發自真心的，因為「表哥」的「媒體配合度」和「新好男人形象」，全台灣有目共睹。

　　二〇〇〇年底，車仁表在「火花」正熱時來台，不過那次出了點小狀況，因為原本是男女主角要一起來，但知名度較高的女主角李英愛，由於來台手續有trouble，臨時變成晚一天到達，讓車仁表獨撐大局。

車仁表（表哥）小檔案

生日：1967年10月14日生

血型：O型

星座：天秤座

身高：180cm

體重：75kg

學歷：New Jersey州立大學經濟系

興趣：看報、上網、玩股票

知名電視作品：愛的火花、星星在我心、最愛的人是你、
　　　　　　　美麗的漢城、火花、黃金時代、
　　　　　　　那女子的家（最新）

近期廣告代言：巧克力、手機、冷氣、洗髮精、西服、
　　　　　　　蘆薈香皂（跟老婆合拍）、
　　　　　　　信用卡（跟老婆合拍）、
　　　　　　　Aloemeim化粧品（跟老婆合拍）

唱片專輯：94年「獨白」

◆2張車仁表的親筆簽名照。（dv8網站提供）

其實一開始媒體還對車仁表這個名字有些陌生，也對李英愛沒有現身感到失望，但是當車仁表高大挺拔、彬彬有禮又笑容可掬的站在大家面前時，我們都被他「巨星丰采」震懾住了，只見一群人交頭接耳的討論：「哇！他本人怎麼這麼帥！」、「真的，他眼睛會放電耶，剛才就被他電到！」車仁表不但以外型剎那成為焦點，

◆影迷愛死表哥迷人的單眼皮
（dv8網站提供）

對簽名有求必應的態度更是備受好評，難怪之後大家都以「表哥」這個親切的暱稱來稱呼他。

由於表哥在劇中所飾演的少東崔忠赫一角，言行舉止都十分大男人主義，像是「妳是我財產的一部份」、「我們的婚約絕不可能取消，以後不要隨便再說不結婚了，我聽了很不舒服」，甚至更讓之賢氣結的：「妳不要再浪費時間了，妳沒有才華」、「妳可能不想聽，不過我覺得妳寫得真的很差」、「我

◆我不是忠赫那種大男人主義的人。（dv8網站提供）

們離婚後，妳當我的情婦好嗎？」演出這樣角色的車仁表，又是來自男尊女卑的韓國，任誰都會以為他的感情觀和忠赫差不了太多，誰知他和忠赫簡直判若兩人。非常尊重太座的車仁表，婚後從未傳出緋聞不說，薪水也全數交給太太，還會和太太輪流做家事，對她的意見絕對服從，根據工作人員透露，車仁表來台時和老婆講手機，還會撒嬌的說「老婆，妳在哪裡？我怎麼都找不到妳？」濃情蜜意讓一旁的工作人員羨慕不已。

◆表哥戲中很cool，戲外謙恭有禮。（dv8網站提供）

◆深具貴氣的車仁表演起少東說服力十足。
（dv8網站提供）

車仁表二三事

或許大家不太清楚，表哥也曾出過唱片，當過歌手，那是在94年所發的「獨白」專輯，不過當時在韓國並沒有引起太大的注意，這可能跟表哥一錄完緊接著便去當兵，無法好好宣傳有關。雖然出唱片這件事，是連表哥自己都不太想提的陳年往事，不過由於台灣fans的大力捧場，據說在台灣賣得還不錯。而表哥的太太申愛羅，當時（還是女朋友）也在專輯中插花唱了一首「你走了之後」，可能是面對表哥即將當兵去的心情吧！因此這張專輯也可以說是車仁表和申愛羅另一個愛的結晶。

　　由於表哥的太太申愛羅也是韓國知名女星（以後就叫她表嫂好了），在此我也順便一提他們的相戀經過——車仁表曾大方的跟台灣媒體表示，當年他和申愛羅合作連續劇「愛的火花」時，對方已是大牌女星，而他還只是個剛出道的新人，雖然心中對她有好感，但基於身份差距，也就沒有追她的打算，但兩人一天天相處下來，表哥愈來愈發現「這個大明星和想像中不同」，因此男女主角便因戲結下情緣，真的培養出了「愛的火花」。

　　至於表哥是如何求婚成功的呢？話說那晚車仁表是坐在申愛羅的車上，車開到一半他突然冷不防地叫她把車停下來，一邊親她一邊問她：「妳願不願意陪我度過往後的人生？」此舉果然讓申愛羅答應做車仁表的新娘，不但如此，表嫂還一點都不戀棧她的明星光環，婚後便淡出演藝圈，專心在家相夫教子，完全做表哥背後的女人。

◆「愛的火花」是表哥表嫂的定情之作。（八大電視台提供）

申愛羅（表嫂）小檔案
生日：1969年3月7日生
血型：O型
星座：雙魚座
學歷：中央大學戲劇電影系
興趣：聽音樂、健身
知名電視作品：天使的抉擇、我的母親、愛是什麼、戀人、愛的火花（定情作＆息影作）
廣告代言：冰箱、孕婦貧血藥、香水面紙、和老公合拍信用卡、化粧品、香皂等廣告
　　　　　（1995年與車仁表結婚，目前有一子車正民）

為此車仁表還曾公開一封他寫給老婆的情書（To my wife Shin Aere）：
「妳願意為我成為一個中年婦人，
卻又這麼努力要讓我看起來像個單身漢，
妳曾開玩笑說妳有兩個兒子，
而且，
大的這個比較難養，
我領悟了，
我竟然變成妳的長子……」

在擅長愛情遊戲的演藝圈裡能看到恩愛夫妻已非易事，更何況能讀到表哥這篇「毫無星味」誠摯又生活化的真情告白，動容之餘更佩服他們，也衷心祝福他們。誰說韓國男人都是大男人主義？

◆韓國街頭可見表哥和老婆申愛羅的廣告。

金秀賢編劇功力強，火花在台一炮而紅

火花之所以能在台引爆熱潮，成爲打響韓劇熱的先鋒，讓有線無線輪流重播，除了男女主角找對了人，主題曲插曲動聽之外，最主要的原因是劇情和對話吸引人，使得觀眾有極大的討論空間。甚至因爲對白太細膩太生動又太自然，讓觀眾不自覺掉入一種難以自拔的「偷窺慾」中，彷彿可以活生生看到這幾家人的生活情況和幾位當事人感情糾葛，十分過癮。

◆「火花」探討的婚姻問題反映許多家庭狀況。
（八大電視台提供）

「火花」整部戲拍空景的地方很少，幾乎都是不停地在講話講話講話，而我印象非常深刻的一段話，是之賢和忠赫即將展開交往前的對話，這段話其實已表現出兩人的個性，但當時他們並不知這樣的個性所埋藏的隱憂？

「你爲什麼喜歡我？」被莫名其妙約出來的之賢問。
「因爲妳不喜歡我。」忠赫理所當然的回答。
「我覺得你好奇怪，那讓我來猜一下你喜歡我的原因，因爲你不甘心，對我產生好奇。」
「也不能說完全錯，不過我確實對妳產生好奇，這也可以說是我喜歡妳的原因。」
「對我有興趣和喜歡我是不一樣的，千萬不要混在一起。」
「這妳不用擔心，我自己會分得很清楚，一開始是對妳有興趣，現在是喜歡妳，可以嗎？」

我最佩服的金秀賢編劇

金秀賢在1997年推出韓國家庭喜劇「開澡堂的男人家」，成爲此類型電視劇最成功的代表，並繼而帶起一股仿效風潮。但使她立於不墜之地又名聲遠播的，仍以最拿手的愛情悲劇爲主，像「青春陷阱」和「火花」。

當然，金秀賢也不是每次出擊都必勝，一樣是有乏人問津的作品，難怪她可以把火花女主角的編劇角色和工作心情掌握得這麼生動。目前已有31年編劇經驗的金秀賢，在30週年時，特別出了一本論文書籍，而韓國編劇界更一致認爲她是現今不可多得的編劇專家。

「不知道。」

「妳不要曖昧迴避答案，我曾經對妳驚訝過好幾次，妳不要認為我是因為妳的外表才感到驚訝，其實我看過比妳漂亮的女孩多得是....我覺得妳膽子很大。」

「你說我膽子很大，你以為你是誰？是皇上嗎？我覺得你很不會使用形容詞耶，你以前國文分數一定很差。」

「我對妳有一種特別的感覺，妳可能會跟我結婚。」

◆忠赫雖然跋扈，但對之賢一往情深。
（八大電視台提供）

雖然不少女性觀眾是站在之賢（李英愛飾）這邊的，認為她勇於反抗豪門繁瑣不合理的禮教成規，是現代女性的自主表現。不過值得深思的是，從這位現代女性的身上，我們也看到了她個性上的問題：任性、固執、好強，所謂「性格即命運」，導致她把自己推入無可救藥的婚姻痛苦中。因為客觀分析起來，她的婆家對她還算不錯，只是繁文縟節多了些，老公也幫著她，她並沒有那麼可憐，錯在她心裡有別人（李璟榮飾演的整型醫生康旭），亂嫁又不認命。當然，之賢的個性要是一開始就遇到能聽她講話、了解她感受的康旭，優點就會加分，而搞不好缺點也會變優點，這種合不合的問題有時跟愛不愛無關，配得不好，造成一對怨偶。

我本人倒是蠻同情男主角忠赫（車仁表飾），雖然他是個不折不扣的大男人主義者，但是他對之賢的付出，對兩人危機（記者要公布之賢的偷情照片）的處理，在在都可看出他的一片癡心，或許他愛人的方式並不那麼適合對方，但最後淪落到老婆回到舊情人懷抱，也未免太令癡情人喪氣，怪不得不少觀眾上網改變結局，都是希望之賢和忠赫復合，可見男主角雖不得女主角愛，魅力卻仍迷倒一票觀眾。

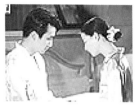

◆愛情這東西是無法強求的。
（八大電視台提供）

◆之賢也曾被忠赫的癡情一
時感動，但仍無法長久。
（八大電視台提供）

◆因之賢的介入，敏晶和康旭
之間再也無法平靜。（八大電
視台提供）

　　而在我看來，「火花」掌握個性和人性，不斷
以合情合理的衝突誤會製造高潮，正是它最吸引觀
眾的地方，所有的爭執沒有牽強、沒有誇張、沒有
灑狗血，只有人事物「不合就是不合、不巧就是不
巧所形成的戲劇張力。當然，這些都要歸功於火花
的編劇金秀賢，她的確是位對愛情體會細膩深刻的
大師。

　　像「火花」第一集就爆出之賢和康旭的一夜
情，觀眾在看過後可能會認為編劇要表達出，在生
活中也能遇到浪漫的感情豔遇，但事實上，金秀賢
並非要宣揚一見鍾情式的外遇愛情，而是藉著之賢
和康旭的愛意，突顯出在他們兩人背後一直無悔付
出的忠赫和敏晶。

　　金秀賢說，現實生活中可能有不少人希望能追
求如「火花」般的愛情，或是能像之賢及康旭一
樣，能遇到生命中碰出火花的對象，其實忠赫和敏
晶的角色才是現實感情世界裡更多人的寫照，金秀
賢覺得：不要被一時奪目的火花而蒙蔽，而忽視了
身旁始終愛你的人。

韓 劇 聖 地 大 公 開

火花拍攝咖啡街，女大學生的最愛

　　相信看過「火花」的觀眾一定不難發現，這部戲出現咖啡廳的場景特別多，尤其是前二十集，因為四位男女主角之賢、忠赫、康旭、敏晶常為感情問題兩兩相約，像是之賢回國後主動找康旭向他告白、忠赫工作中抽十五分鐘空檔也要見之賢、敏晶得知康旭變心後找之賢談判、康旭向之賢表示不再見面等等，平均每集至少要出現一次咖啡廳，總之「找個地方坐下來談談」是「外遇戲」所必須的安排，為此，導演得特別選一個情調咖啡廳特別密集的地方，以便更換不同的場景。

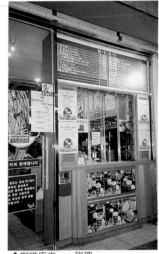

◆咖啡店之一：玫瑰。

　　而這個地方，正是以充滿藝術氣息小店聞名的梨花女子大學前。細數它沿路的咖啡廳，像是義大利風格「PotiOli」、口味眾多的「玫瑰咖啡」、有調酒有咖啡的　「紅唇」、「White Cat」、「Soo-Jin」以及還有定食的咖啡PUB，的確是每一家店都別有風格，別具情調。不過在這也不宜久坐，並不是老闆會趕你，而是這裡太好逛啦！還有很多店等著你去發掘呢！

◆咖啡店之二：紅唇。

◎火花拍攝咖啡街
　梨大Ewha
地點：
漢城市西大門區大峴洞
交通：
地鐵2號線「梨大站」
1～4號出口
本區營業時間大致是
11：00-22：00

◆咖啡店之三：Soo-Jin。

◆咖啡店之四：
義大利Poti Oli。

◆美味的冰淇淋店。

由於這條街正是通往韓國知名梨花女子大學的必經之路，因此沿路都是針對女大學生購物愛好的小店，服飾、髮飾、包包、鞋子、內衣、雜誌、甜甜圈、冰淇淋、化粧品等應有盡有，甚至我還發現一家經典芭比娃娃收藏店，真是極盡投女生之所好。由於位處學校附近，因此價格也較公道。雖然買東西無法像在東大門批發市場那樣可盡情殺價，但店家也不會亂喊價（較適合我這種殺價低能者），而且在此逛街還有一個好處，就是可趁機觀察韓國女大學生是怎麼打扮的。

◆為了吸引女學生光顧，連招牌都在比可愛。

咖啡街地圖

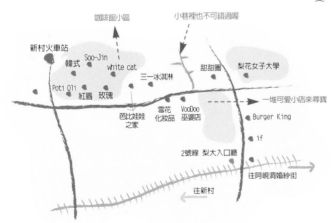

◆經典芭比娃娃收藏店

相信大家對高麗妹的印象，不外乎「很愛化粧」、「很會化粧」、「粧化得很濃」等等，沒錯！除此之外，她們還很早就開始化粧，至少高中畢業後就個個都要會畫，由於化粧已被視為一種「禮貌」，因此年紀輕輕就頂個大濃粧也不足為奇，反正「禮多人不怪」嘛！而好不容易考上梨大的女生更是以愛打扮出名，因為女校聯誼也多，花點功夫研究「扮靚」準沒錯（韓國的大學跟我們一樣不好考，但進去之後多半也是由你玩四年）。

所以啦，有機會去「火花拍攝咖啡街」，趁機觀摩梨大女生的穿著打扮也是趣味一件，她們較走成熟風格，跟我們比較熟悉的卡娃伊日本妹很不一樣。

◆平價的化妝品小店。

◆把照片刻在鐵牌上當飾品,很流行!

　　而在逛梨大咖啡街時,我印象最深刻的兩件事就是:
　　一、韓國女生最愛黑、米、白三色,總之穿著多是素素的,很雅緻,就像李英愛或宋慧喬在韓劇中的穿著差不多,而有一家名為「VooDoo」的服裝店就實在很有特色,因為它全賣黑色服飾,包括上衣、褲子、洋裝、鞋子全是烏七媽黑,因此被我稱之為「巫婆店」。
　　二、韓國流行把照片刻在鐵牌上,做成個人項鍊或個人鑰匙圈,許多店家都有設幫刻印的攤位,而每個人的照片被刻好後都像個大明星,有些人甚至利用這項技術把自己的模樣刻在自己的手機上。我因為覺得新鮮,原本也想試試,但怕刻久了過集合時間,因此作罷。結果回國發現台北的光華商場裡也有在刻,刻一次大約一小時,收費六百塊台幣。由於韓國更普遍,如果大家發現在韓國刻得更快更方便的話,不妨刻個「個人項鍊」回來作紀念。

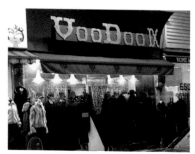

◆這家服裝清一色全黑,很特別!

劇中蜜月地濟州島，號稱韓國夏威夷

韓國有個長年溫暖、水上活動興盛的離島「濟州島」，擁有「韓國夏威夷」的美名。在「火花」中，男女主角忠赫和之賢就是選擇在這裡度蜜月，而事實上，濟州島早就是韓國新婚夫婦嚮往的蜜月聖地。

根據了解，濟州島早年有「三多」和「三無」六大特色，哪三多呢？這是風多、石多、女人多，風多和石多是地理上的特色，而女人多則導因從前島上的男人大半以捕魚為生，卻常碰上颱風一去不返，只留下一群悲情的女人；另外「三無」就是因為早年家家戶戶都一樣窮，所以「無門、無乞丐、無小偷」，好一個桃花源啊！

雖然無門，不過濟州島人相信守護神「多爾哈魯邦」會保護他們，因此走在濟州島，隨處都可看到一個以火山熔岩製成壓低帽子、微斜著頭、眼睛凸凸的石頭老公公，他就是濟州島的精神象徵「多爾哈魯邦」，島民除了相信他能保護家園之外，也會對興旺男丁、繁衍子嗣有幫助，因此鼓勵新婚夫婦多摸摸他。而遊客也喜歡買些「多爾哈魯邦」的相關飾品回去，紀念濟州之行。

就是這裡!

濟州島 Jejudo
位於韓國最南端的北太平洋海上，是韓國第一大島（一千八百四十五平方公里）。島中央聳立著韓國最高峰漢拏山（一千九百五十公尺）。因受近海暖流的影響，全年氣候溫和，有「韓國的夏威夷」之稱。古代這裡曾是名謂「耽羅國」的獨立國家，因而島上保留著獨特的風俗習慣、方言與文化。

濟州市
濟州市為濟州島第一大城市，離機場不遠，約十分鐘車程，可分為道政廳所在地「新濟州」和港口附近有巴士客運站的「舊濟州」。

西歸浦市
濟州島第二大城市，也是韓國最南端的城市，距離濟州機場五十分鐘車程，是熱門的潛水活動區。

雖然濟州島在三十年前，和韓國還講著不同的語言，兩地往返也只有船運，交通非常不便，但是從一九七０年朴正熙總統上任後，便積極開發濟州島，尤其是建設機場，讓濟州島就此成為每年擁有百萬觀光客的旅遊聖地。

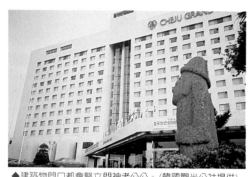

◆建築物門口都會豎立門神老公公。（韓國觀光公社提供）

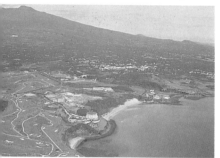

濟州島享有韓國夏威夷的美譽，是新婚夫妻嚮往的蜜月聖地。（韓國觀光公社提供）

濟州島地圖

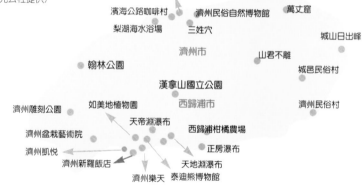

龍頭巖
濱海公路咖啡村　　濟州民俗自然博物館　　萬丈窟
梨湖海水浴場　　三姓穴
濟州市
城山日出峰
翰林公園　　　　　　　　山君不離
城邑民俗村
漢拏山國立公園
濟州雕刻公園　如美地植物園　西歸浦市
濟州民俗村
天帝淵瀑布
濟州盆栽藝術院　　　　　西歸浦柑橘農場
濟州凱悅　　　　　　　　正房瀑布
濟州新羅飯店　　　天地淵瀑布
濟州樂天　泰迪熊博物館

如何前往

漢城國內線金浦機場-->濟州島

航行時間：1小時05分

票價：單程七萬三千韓元

航次：大韓或韓亞航空每天往返三十二班，非常頻繁

交通：機場大巴600路，到西歸浦四千韓元，每十分鐘一班，沿途經過多家飯店，路線為：機場→假日皇冠濟州飯店→新生飯店→中文遊樂區入口→韓國公萬式飯店→濟州海亞特飯店→新羅飯店→西歸浦港→西歸浦KAL飯店

交通工具建議：島上交通路線頗多，不過由於只以韓文標記，不便旅客使用。建議搭乘計程車，因為濟州島不大，機場到濟州市約十分鐘，到南部的西歸浦市約四十分鐘，即使環島也只需二個多小時。由於觀光名勝多，結隊旅遊時租用計程車是頗方便且經濟實惠的辦法，租金一天約八萬韓元，如要遊遍主要觀光景點的話，大概需要兩天的時間。若要自己租車來開，需備妥國際駕駛執照和公路地圖。

◆忠赫和之賢就是來
Green Villa渡蜜月。

　　而從忠赫和之賢蜜月時所住的
飯店，我們也 不難看出，濟州島的
確為觀光花費了不少心思，這家名
為Green Villa的飯店，因為椰子
樹、噴水池、露天咖啡座都深具熱
帶南洋風情，因此像拍忠赫和之賢

一塊兒吃早餐，之賢一個人靜靜閱讀等鏡頭，都特別有輕鬆優閒
的感覺，相當受到劇組青睞。當然Green Villa也緊緊把握住了成
為名劇景點的優勢，溫馨的Lobby裡放滿了名人「來此一遊」的紀
錄，包括拍戲的車仁表、李英愛和住宿的足球明星等。

　　而緊鄰在Green Villa旁，還有三家特
一級的飯店，分別是「濟州新羅」、「濟州
凱悅」和二○○一年十二月中才新開幕的
「濟州樂天」，三家各有不同風格，因為彼
此相連距離很近，遊客可以一併到每家晃
晃，喝喝下午茶，也是一番渡假享受。

◆車仁表在Green Villa
留影。

◆Green Villa的南洋風情吸引火花劇組。

　　濟州新羅飯店不但住宿豪華舒適，也以擁有極佳的海景視野聞名，像也曾在台上映過的韓國高票房電影「魚」，便有不少從此處望海的鏡頭。而濟州凱悅飯店的整體設計有別於一般凱悅的穩重印象，Lobby的城堡、玩具兵以及養著魚和鴛鴦的小池，都散發出童趣，不過，最吸引小朋友的還是非「濟州樂天」莫屬，拿出建設遊樂場的本領，樂天的風車游泳池、天鵝遊湖船、火龍噴火洞，讓整個飯店生動精采又豐富。此外，這三家飯店都有Casino，遊客可以來此好好試試手氣。

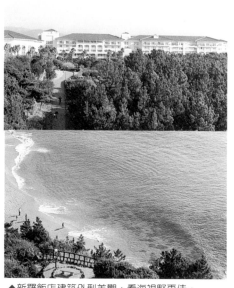

◆新羅飯店建築外型美觀，看海視野更佳。

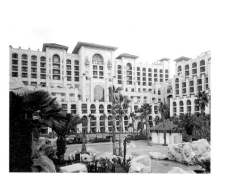

◆二○○一年十二月才開幕的樂天飯店豪華得像座城堡。

◆凱悅飯店佈置有童趣，池裡還有鴛鴦。

　　而就在樂天飯店的兩旁，步行就可到達「如美地觀光植物園」和「泰迪熊博物館」，門票分別是五千韓幣和六千韓幣，非常值得參觀。

　　「如美地植物園」中有模擬世界各國的庭園，景緻相當優美，是拍照取景最佳場所，而在五個玻璃建造的特殊溫室中，也可以觀賞到世界各地的熱帶植物；另外「泰迪熊博物館」中，則展示了各種主題的Teddy Bear，有麥可喬丹Teddy、穿LV的Teddy、披頭四Teddy和兵馬俑Teddy等，設計者並利用泰迪熊記錄人類史，詮釋二十世紀以來歷史上發生的重大事件，十分有趣。

　　當然，四面環海的濟州島要玩起動態的水上活動可也是很瘋的，遊客在島上渡假時最常玩的項目便是潛水、風帆、海底遊船、釣魚，或是搭渡輪欣賞海景！而為了讓觀光客能特別感受到海的氣息，濟州市龍潭洞附近還特別設置了「濱海公路咖啡村」，在龍頭岩與朵湖海浴場之間的濱海公路沿線，可以看到一家家燈光美、氣氛佳的浪漫咖啡屋，晚上來這裡坐坐格外有情調。

　　此外，想必影迷也對蜜月中之賢走過遍野的黃色花叢，眼睛一亮吧！這是濟州島上最吸引遊客拍照的油菜花，每到四、五月花開時，滿山滿谷遍地鮮黃便成了濟州島的招牌美景。

◆參觀Teddy Bear博物館，令人童心大發，門票六千韓幣。

◆如美地植物園中設計了各國花園，美景如畫，門票五千韓幣。

◆李英愛度蜜月時，就有在一大片黃色油菜花中穿梭的鏡頭。（韓國觀光公社提供）

　　基本上，濟州島的大自然景觀都有一種寧靜之美，著名的風景勝地像山君不離、正房瀑布、龍頭巖、三姓穴、萬丈窟、山日出峰等等，不但景緻宜人，且背後都有美麗的神傳說（這點可能是深受中國人影響），讓每個地方都有了更動人的生力，因此由這些好山水衍生出的「瀛州十景」……城山日出、古藪牧馬、靈式奇巖、沙峰落照、山瀑釣魚、鹿潭玩雪、橘林秋色、正房下瀑、山房窟寺和迎丘春花，都值得遊客好好感受品味。

　　而已經現代化的濟州島，為了讓旅客了解它們原始的獨特生活方式和人文背景，也保存了「濟州民俗村」和「濟州民俗自然博物館」，看看以前人怎麼生活是我最愛觀察的事。（不瞞您說，我從小看了尼羅河女兒之後，便有當考古學家的夢想}

就是 **這** 裡！

濟州民俗村
地址：濟州島南濟州郡表善面表善裡40-1號
時間：08：30~19：00
　　　（11至2月到18：30）
門票：成人四千韓元

　　佔地五萬五千坪的濟州民俗村，保留了一百多間濟州傳統民家，包括山村、農村、漁村、官廳和監獄等等，把濟州人生活的房屋原封不動地搬過來，可以跟穿著濟州島傳統服裝的導遊員，一起走在林中小路，聽著濟州島歌謠，嚐嚐別有風味的濟州餅、燻豬肉、玉鯛海帶湯等濟州傳統美食。

就是 **這** 裡！

濟州民俗自然博物館
地址：濟州島濟州市一徒二洞996號
時間：夏季8：30~19：00
　　　（11至2月到18：30）
門票：七百七十韓元

　　保存了島上的民俗器物、動植物標本及地質資料等等，走進門廳便能看到長八·六米的鯊魚和寬四·七米的黃貂魚。博物館劃分為自然史展示室、民俗展示室、特別展示室等，還有一天放映四次影像的視聽室和露天展覽場。

濟州島的住宿

特一級

飯店	地址	電話	傳真
濟州豪華（Cheju Grand）	濟州市蓮洞263-15	(064) 747-5000	742-3150
濟州KAL（Cheju KAL）	濟州市二徒1洞169-19	(064) 724-2001	720-6515
濟州新羅（Cheju Shilla）	西歸浦市穡達洞3039-3	(064) 4466	735-5417
濟州海亞特（Cheju Hyatt）	西歸浦市穡達洞3039-1	(064) 733-1234	732-20039
濟州樂天（Cheju Lotte）	西歸浦市穡達洞2812-4	(064) 731-1000	738-7305
濟州假日皇冠 （Holiday Inn Crown Plaza）	濟州市蓮洞291-30	(064) 741-8000	746-4111

特二級

飯店	地址	電話	傳真
拉根達（Lagonda）	濟州市龍潭1洞159-1	(064) 758-2500	758-2521
濟州太子（Prince）	西歸浦市西烘洞731-3	(064) 732-9911	732-9900
西歸浦KAL （Seogwipo KAL）	西歸浦市吐坪洞486-3	(064) 732-9851	733-9377
綠別墅（Green Villa）	西歸浦市穡達洞2812-10	(064) 738-3800	738-9990
皇家（Royal）	濟州市蓮洞272-34	(064) 743-2222	748-0074

一級

飯店	地址	電話	傳真
陽光（Sunshine）	北濟州郡朝天邑威德里1039	(064) 784-2525	784-2526
島嶼（Island）	濟州市蓮洞263-12	(064) 743-0300	742-2222
新皇冠（New Crown）	濟州市蓮洞274-12	(064) 742-1001	742-7466
濟州珍珠（Cheju Pearl）	濟州市蓮洞277-2	(064) 742-8871	742-1221
綠色（Green）	濟州市蓮洞274-37	(064) 742-0071	742-0082
濟州里馬里那（Manina）	濟州市蓮洞300-8	(064) 746-6161	746-6170
夏威夷（Hawaii）	濟州市蓮洞278-2	(064) 742-0061	742-0064
濟州密月（Honey）	濟州市二徒1洞1315	(064) 758-4200	758-4303
羅伯如（Robero）	濟州市三徒1洞57-2	(064) 757-7111	755-9001
濟州宮殿（Palace）	濟州市三徒2洞1192-18	(064) 753-881	1753-8820
濟州漢城（Cheju Seoul）	濟州市三徒2洞1192-20	(064) 752-2211	751-1701
樂園濟州（Paradise Cheju）	西歸浦市吐坪51	(064) 763-2100	732-9355
韓那（Hana）	西歸浦市穡達洞2812-2	(064) 738-7001	738-7000
太陽海濱（Sun Beach）	西歸浦西歸洞820-1	(064) 7363-3600	763-3609
新慶南（New Kyungnam）	西歸浦市西歸314-1	(064) 733-2121	733-2129
三海引（Sam Hae in ）	濟州市蓮洞260-9	(064) 742-7775	746-7111

二級	飯店	地址	電話	傳真
	優雅（Grace）	濟州市蓮洞261-23	(064)742-0066	743-7111
	耽羅（Tamra）	濟州市蓮洞272-29	(064)742-0058	742-4551
	拉家（Raja）	濟州市蓮洞2648-10	(064)747-4030	746-9731
	濟州洲際（Continental）	濟州市蓮洞268	(064)747-3390	746-8847
	貴賓公園（VIP Park）	濟州市老衡洞917-2	(064)743-5530	743-5531
	大明綠色 (Daemyung Green Ville)	西歸浦市西歸洞316-4	(064)8311763	763-3898
	米蘭（Milano）	濟州市蓮洞273-43	(064)742-0088	742-7705
	優雅（Grace）	濟州市蓮洞261-23	(064)742-0066	743-7111
	耽羅（Tamra）	濟州市蓮洞272-29	(064)742-0058	742-4551
	拉家（Raja）	濟州市蓮洞2648-10	(064)747-4030	746-9731
	濟州洲際（Continental）	濟州市蓮洞268	(064)747-3390	746-8847
	貴賓公園（VIP Park）	濟州市老衡洞917-2	(064)743-5530	743-5531

三級	飯店	地址	電話	傳真
	海邊（Seaside）	濟州市三徒2洞1192-21	(064)752-0091	752-5002
	西歸浦公園（Seogwipo Park）	西歸浦市西歸洞674-1	(064)762-2161	733-2882
	西歸浦獅子（Seogwipo Lions）	西歸浦市西歸洞803	(064)762-4141	733-3617

青年招待所	飯店	地址	電話	傳真
	濟州道濟州	北濟州郡涯月吧納吧里483	(064)799-8811	799-8821
	濟州明道庵	濟州市春蓋洞234-66	(064)721-8233	721-8235

經典名句

⊙我是一個非常普通的人，你是一個非常特別的人，我們不合適。～之賢
　　哈韓掌門人批：明知卻故犯，這可怎麼辦？

⊙我們離婚後，你當我的情婦好嗎？～忠赫
　　哈韓掌門人批：這是另一種深情嗎？

⊙她很需要我，如果她有男朋友的話，我就不會那麼痛苦了。～康旭
　　哈韓掌門人批：那你當初追人家的膽子到哪裡去了呢？

⊙請妳以後不要再跟他聯絡了，我以後不希望再看到妳。～敏晶
　　哈韓掌門人批：與第三者的理性談判必用語。

⊙他們有錢有什麼用，他們兒子還不是乖乖聽我女兒的話。～之賢的媽
　　哈韓掌門人批：說得也是啊，非豪門也要有志氣。

「我赦免你的罪」
「我下輩子要變成一棵樹」
「想到每天能跟你說晚安，就覺得很幸福」
這些「藍色生死戀」中的感人名句
都深深牽引著每位藍迷的心
妳也是被打動的人之一嗎？

藍色生死戀

劇本精彩指數	★★★★ (兄妹相戀超感人但節奏稍緩)
明星尖叫指數	★★★★★ (雙宋一元標準的偶像三人組)
景點魅力指數	★★★★ (景點美如畫但抵達難度稍高)
眼淚噴出指數	★★★★★ (集集都需準備衛生紙)

戲 說 萬 人 迷

讓人一把鼻涕一把淚的精彩劇情

　　如果說「火花」引爆韓劇熱，那麼「藍色生死戀」便是讓韓劇登上巔峰之作。如果你還不知道「恩熙」「俊熙」是什麼關係，甚至他們是男是女，那你真的跟這個時代的娛樂資訊有些脫節。

　　俊熙（宋承憲飾）和恩熙（宋慧喬飾）是對讓人淚流不完的無血緣兄妹兼情人，哎呀呀……關係怎麼如此複雜？不急，且聽我簡單扼要的道來（我在遊韓途中便不斷講這個故事給同團的人聽，因為還是有人不知道景點安排中渡輪、雜貨店、電話亭有何意義）。

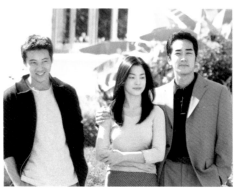

◆「藍色生死戀」中的俊男美女們也是為戲劇加分的重要因素。
（八大電視台提供）

藍色生死戀幕後配音花絮

　　恩熙的一句「哥！」，常喊得觀眾心都揪結在一塊兒，說起來這也要歸功她的國語配音員馮嘉德，發揮了十足的催淚效果。不過把觀眾搞哭的馮嘉德說，其實她自己也哭得挺慘，最記得在「藍色生死戀」中，當「小恩熙」回到親生母親身旁時，喊「媽媽」的那一段話，她幾乎是泣不成聲。

　　曾經是唱片公司的企宣人員，馮嘉德因緣際會在七年前開始擔任配音工作，從「星願」中張柏芝、「夏日的麼麼茶」鄭秀文到韓劇「只愛陌生人」的英珠、「青春陷阱」的惠琳、姥姥、永國的妹妹及其他配角，全是她一個人的傑作，夠厲害吧！

　　而擔任「俊熙」配音的吳文民，不知觀眾是否聽得出來他就是「火花」中的「忠赫」？除了是車仁表的幕後專屬配音外，吳文民還是「只愛陌生人」的金相慶、「特警新人類2」的馮德倫，另外還是郭富城及吳彥祖，一籮筐帥哥演員都是出自他的嗓音。吳文民說，雖然是「男兒有淚不輕彈」，但接下「藍色生死戀」後，一直壓抑悲傷的情緒終於在配最後一集時爆發，不自覺流出眼淚。

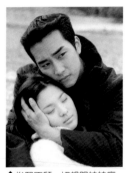

◆俊熙不顧一切想跟妹妹廝
　守一生。(八大電視台提供)

　　有錢的尹教授家和窮困的單親媽媽崔家,在同一天同一家醫院同時生了女兒,不過由於護士的疏忽,讓兩家抱錯了孩子,而這個身世的秘密在十四年後終於意外揭發了。

　　起因是有錢人家的女兒恩熙,在騎腳踏車追哥哥俊熙時,被卡車撞傷住院,但驗血證明她不可能是尹家人,雖然尹媽不願接受這個事實,但爸認為找到親生女兒也是必要的彌補,因此連絡上了窮崔媽公開真相。窮家女兒芯愛得知原來自己才是有錢人家的孩子,便不顧一切要回來當大小姐,並對恩熙百般凌辱,儘管全家對乖巧的恩熙萬分不捨,但還是在她的懂事要求下留在親母崔媽那兒,而尹家為了忘記傷痛也移民美國。

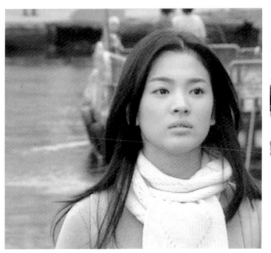

◆苦命善良的恩熙,教人忍不住憐愛。(八大電視台提供)

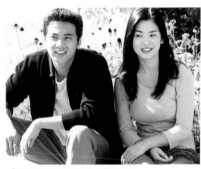

◆泰錫從花花公子變成癡情男子。
　(八大電視台提供)

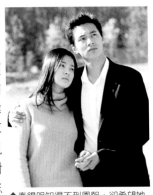

十年後哥哥俊熙回韓國找妹妹，兩人相認後便因長期思念引爆愛情，雖然沒有血緣關係應可結合，但壞在俊熙在美時已訂了婚，未婚妻幼美（韓娜娜飾）得知俊熙要解除婚約便鬧自殺，因此就算尹爸尹媽愛恩熙，也不允許兩人結合，可憐這對兄妹情人在私奔幾天後還是被迫分開，恩熙雖然面對俊熙好友泰錫（元彬飾）的猛烈追求，但仍念不忘「哥哥」。

◆泰錫明知得不到恩熙，卻希望她幸福。（八大電視台提供）

不過就在此時，苦命的恩熙又發現自己罹患血癌，活不了多久，雖然俊熙後來，再也顧不了任何人的反對要和恩熙結婚，可惜恩熙仍逃不過死神召喚，最後俊熙也只有殉情。

◆俊熙面對未婚妻自殺，罪惡感深重。（八大電視台提供）

◆恩熙俊熙互相是對方的初戀。（八大電視台提供）

在這裡要特別一提的是，俊熙為什麼在美國時會輕易決定和幼美訂婚呢？這就牽涉到藍劇中非常重要的一句話：「我下輩子想當一棵樹」，因恩熙得知自己不是尹家人時，曾傷心的跟哥哥表示，她希望自己下輩子能變成一顆樹，因為樹一旦長在一個地方就不會換地方了，這樣她也不會和爸爸、媽媽、哥哥分開了。牢記在心的俊熙長大後問了同學幼美「妳下輩子想當什麼？」這個問題，竟得到了「想當一棵樹」這樣的答案（不過劇中幼美並沒有解釋為什麼）。從小喜歡恩熙的俊熙，應是受到「移情作用」才一時衝動決定和幼美訂婚的。

「藍色生死戀」的劇情節奏頗慢，不過親情愛情輪番上陣催人熱淚，加上不少大自然美景在導演的細心運鏡下，顯得美不勝收，且令人印象深刻，介紹完劇中主角後，就韓劇聖地大公開分別介紹幾個深具代表性的景點。

◆童年版的「小恩熙」「小俊熙」表現非常出色。

雙宋連袂來台,藍迷瘋到最高點

二〇〇一年六月六日,藍迷們引頸期盼的男女主角宋承憲、宋慧喬真的來台灣了,由於這對「兄妹」演技感人,加上男的酷帥女的嬌俏,因此所到之處全是尖叫連連、要求簽名合照的fans,甚至不少死忠影迷從接機開始便連跟四天,可見藍劇之風靡。

◆「俊熙」「恩熙」來台灣了!
(dv8網站提供)

◆男模出身的宋承憲拍照很有架勢。(dv8網站提供)

而在名為「全心奉『憲』,盛意會『喬』」的記者會中,主持人陶子還要求「雙宋」當場表演劇中最經典的背後環抱「認親」畫面,讓全場high翻了天。此外,

◆宋慧喬清純模樣人見人愛
(dv8網站提供)

媒體最有興趣的問題,就是逼問宋慧喬「妳個人比較喜歡哥哥宋承憲?還是癡情富家男元彬?」。真的,這兩大帥哥各有迷死人不償命的特色,任誰夾在中間都很難抉擇,怪不得宋慧喬也只有無奈的搖頭說:「實在不知道該選誰?」不過這個答案卻換來宋承憲吐槽說:「妳好貪心!」,引起現場一陣爆笑。

宋慧喬小檔案
生日:1982年2月26日生
血型:A型
星座:雙魚座
身高:164公分
體重:45公斤
學歷:世宗大學電影藝術系
興趣:游泳、鋼琴、溜冰
出道:1996年MTM(Model,Talent,Management)選拔大賽首獎
知名電視作品:順風婦產科、我如何呢、六兄妹、藍色生死戀、情定大飯店、守護天使(最新)
MTV作品:歌手金范洙的思娘(飾飛行員)、歌手申承勳的Love(飾盲女)
近期廣告代言:Etude化妝品、網際網路、飲料、鮮奶、果菜汁、餅乾、汽車、六家服裝品牌,和宋承憲一起拍攝Chiren鑽戒和雪衣廣告、三星手機

　　在藍劇中，兩人都不是「理性戀人」，總是為了愛情，明知不可為而為之，因此也留下了不少瘋狂愛語。像恩熙曾說：「現在我覺得好像在作夢，只有我們倆在一起，就算我的生命只有一天也好，我寧願死，也不要和你分開....」，總之就是愛得什麼都顧不了就對了！

　　另外兩人私奔時，也曾出現過這樣的對話??

　　俊熙忍不住好奇的問恩熙：「妳是什麼時候喜歡我的啊？」

　　恩熙搖搖頭說：「我也不知道.....那你是什麼時候喜歡我的啊？」

　　俊熙回答：「我也記不清楚...」隨後俊熙便從背後拿出一束花說：「我們結婚吧！」

　　真是愛得給它有些莫名其妙。不過這只是「恩熙」和「俊熙」愛的方式，那麼現實生活中的宋慧喬和宋承憲，感情觀又是如何呢？

　　只見A型雙魚座的宋慧喬是「不太像」雙魚座的表示：「對於愛情，採取不失理性的態度。」，反倒是天秤座的宋承憲說：「我像『藍色生死戀』裡一樣，愛上一個人，會賭上性命。」，兩人的答案，都頗令人驚訝。

　　此外，眼尖的影迷應該都已發現雙宋身材都十分「有料」，外型又高又瘦的宋承憲其實是個「肌肉男」哦！如果看過「浪漫風暴」的人，一定會對宋承憲穿泳褲的健美身材印象深刻，當然這可是他愛運動的結果，宋承憲說他一星期要運動五天，包括舉重、跑步和打高爾夫。而宋慧喬是「波霸美女」更是只要有眼睛的人都看得出來的事，不過這位玉女可沒興趣討論她的身材，叫她拍清涼寫真更是不可能的事。

◆換上唐裝感覺如何？
(dv8網站提供)

◆宋承憲有迷死人不不償命的特色.
(作者攝自上雲廢校)

宋承憲小檔案
生日：1976年10月5日生
星座：天秤座
身高：179公分
體重：70公斤
學歷：京畿大學
興趣：運動、看電影、收集錄影帶
出道：1995年以服裝模特兒身份進入演藝圈
知名電視作品：三男三女、浪漫風暴、熱血刑事、爆米花、藍色生死戀、歡樂時光、律師事務所
知名電影作品：微光殺機(又名夕陽天使)、不得不走(又名走為上策)
近期廣告代言：PCS 016大哥大、麥斯威爾咖啡、冰箱、沐浴乳、冰淇淋、CASS啤酒、ZPZE服裝、
　　　TBJ服裝、LG電子、與宋慧喬合拍鑽戒及雪衣廣告

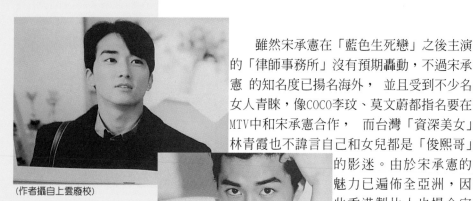

（作者攝自上雲廢校）

宋承憲二三事

雖有媒體表示，宋承憲和宋慧喬這對「最佳螢幕情侶」來台期間貌合神離，兩人不合之說時有所聞。不過從宋承憲和宋慧喬一起逛華西街看殺蛇時，慧喬妹妹當場嚇得花容失色，承憲哥哥便立刻說：「我們不要看了，走吧！」的情況看來，宋承憲還是挺護妹的。只是另有一說是因為宋承憲已有女朋友，所以也不宜和宋慧喬走太近，而這位傳聞中的女友便是「美麗的日子」女主角崔智友，因為宋崔兩人曾手牽手逛街被抓包，不過宋承憲事後卻澄清兩人只是好朋友，各有交友權利。

雖然宋承憲在「藍色生死戀」之後主演的「律師事務所」沒有預期轟動，不過宋承憲的知名度已揚名海外，並且受到不少名女人青睞，像COCO李玟、莫文蔚都指名要在MTV中和宋承憲合作，而台灣「資深美女」林青霞也不諱言自己和女兒都是「俊熙哥」的影迷。由於宋承憲的魅力已遍佈全亞洲，因此香港製片人也撮合宋承憲和趙薇、舒淇、莫文蔚合拍「微光殺機」（又名夕陽天使），希望綜合韓國、大陸、台灣、香港四大超人氣，能合力進軍國際市場。

而話說小妹我第一天到韓國，就在便利商店裡看到了宋承憲.....的咖啡（別激動，別激動，當然不會是他本人啦，哪這麼巧），一行人趕緊二話不說的買下，嘿！這可是來韓買的第一份「土產」呢！回國可以好好秀秀。

◆宋承憲因藍色生死戀打開亞洲市場。
（作者攝自上雲廢校）

崔智友。（dv8網站提供）

◆影迷可收藏宋承憲代言的咖啡

宋慧喬二三事

至於在韓國要碰到宋慧喬......的肖像，那是更容易了，因爲這位當前韓國超高人氣女星，最新代言的化粧品廣告還眞是曝光得兇，看板、海報滿街都是，而且還針對宋慧喬清純甜美的外◆廣告中的宋慧喬可艷麗也可像鄰家女孩。

型，做了花精靈、美人魚、塔羅牌仙子等不同造型，深受韓國少女歡迎，當然宋慧喬討喜的模樣到處曝光，對美化市容絕對大有幫助。

另外，由於宋慧喬和 宋承憲的「情侶形象」深植人心，連鑽飾商都忍不住要花大錢邀請兩人合拍象徵天長地久的鑽戒廣告，穿著婚紗笑得甜蜜的「雙宋」，彷彿就是現代版的羅密歐與茱麗葉。

雖然宋慧喬妹妹來台，曾因生病在飯店休息了一整天，不過寶島行還是讓她留下了許多美好的回憶，尤其愛吃水果的她，對櫻桃和荔枝最感興趣，另外炒米粉和愛玉冰她也讚不絕口。而宋慧喬回韓國前，特地到西門町的誠品和來來百貨去小逛一下，滿足了Shopping的癮，也無意間透露了一些小訊息給fans哦～原來慧喬妹妹在挑鞋的時候，被眼尖的影迷發現她是穿六號鞋。嗯......或許宋慧喬以後會接到鞋子禮物呢！此外，宋慧喬也很喜歡小豬造型的東西，對小豬玩偶愛不釋手。

◆鑽戒廣告讓苦情兄妹有情人終成眷屬。
（作者攝自上雲廢校）

◆韓國百貨公司、化妝品店都可見到宋慧喬嬌俏模樣。

因思銳提供

◆元彬寫真集很有看頭。（因思瑞提供）

元彬深具東洋味，被封韓國木村拓吉

　　號稱「韓國木村拓哉」的元彬，俊美的外型想不紅也難（我和我妹都認為他比木村還帥，帥多了）。此等人物當然也是廣告商的最愛，在韓國逛街時便發現他代言了不少男裝，有比較正式的c1ride，也有比較休閒的jam bangee及其他牛仔褲系列，造型多變，看了直想把那海報撕走......

◆元彬的簽名

元彬小檔案
生日：1977年9月29日生
血型：O型
星座：天秤座
身高：178公分
體重：63公斤
學歷：百齊大學廣播戲劇系
興趣：籃球、打電動、攝影
本名：金道振
綽號：安東尼（因為像小甜甜中的安東尼）
出道：1996年參加電視演員選拔賽
知名電視作品：求婚、愛我好不好、readgo、小蓋子、藍色生死戀、Friends（最新）
知名電影作品：殺手們的嘮叨
近期廣告代言：108手機、c1ride服裝、jambangee服裝、jambangee牛仔褲、Freach Cafe咖啡、
　　　　　　　化粧品（with卜志胤）、餅乾

其實元彬的長相，還真不太像韓國人，或許他略帶稚氣的笑容、輪廓分明的五官與獨特的中性氣質，是讓他具有東洋味的原因。而也正是因為這些特質，讓他在詮釋商品上，範圍非常寬廣，甚至拍起女性粉餅的廣告，更能吸引

◆拍照表情多多。(作者攝自上雲廢校)

年輕人的注意與認同。元彬所呈現的另類美感、流行質感、與打破陰陽界線的意象感，是他成為韓國最閃亮的「廣告寵兒」之因。

當然，台灣影迷會認識元彬，還是來自「藍色生死戀」中的「泰錫哥」，這個角色從開始的「花心大少」到後來的「絕世癡情男」，元彬都掌握得太好，處處打動女人心。而劇中泰錫對恩熙說的：「我不同情妳，也不覺得妳可憐，因為以後我會照顧妳」，這句話，更是奉勸全天下男女要學起來，因為這種「逆向思考」式的深情告白，絕對會令聽者先驚後喜、目瞪口呆，繼而感受到它強烈的震撼力。

◆劇中泰錫(左)愛上了好友俊熙(右)的妹妹恩熙(中)。(八大電視台提供)

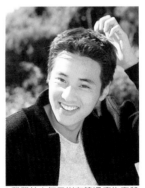

◆翩翩美少年元彬在韓過廣告寵兒。
(作者攝自上雲廢校)

◆S.E.S的Sea。

元彬二三事

元彬主演「藍色生死戀」走紅後，和韓國當紅女子團體S.E.S成員Sea的戀情也隨之曝光，根據漢城體育報的報導，原來兩人從99年便開始交往，當時元彬和Sea因工作關係常常在攝影棚遇到，在彼此都有好感的狀況下密切聯繫起來，Sea不諱言自己是元彬的影迷，她的開朗大方吸引了自認內向的元彬。雖然消息曝光之後，雙方的歌迷影迷都有些無法置信，不過兩人都沒有對此出面否認，而且韓國媒體也發現元彬和Sea的手機號碼末四碼都是「4408」，如此巧合之下更證明兩人確實關係匪淺。

◆影迷希望元彬也能像雙宋一樣趕快來台。(作者攝自上雲廢校)

除了「逆向思考」式的告白，泰錫還有一招「逆向操作」式的求愛行動，更是活活逼出了我的眼淚（絕不誇張），不過這招可能要花點錢，而且天時地利人和都要計算　好　，難度比較高：還記得泰錫在恩熙面前打高爾夫球那一幕吧，一直打不進洞的泰錫非常懊惱，連恩熙看了他的窘況都忍不住笑了，這時泰錫突然一桿進洞，接著便得意洋洋地命令恩熙去撿球，而被無情使喚略帶委曲的恩熙把手往洞裡一掏　～　奇怪了？掏出來的不是球而是一串閃亮亮的項鍊，只見一臉深情的泰錫慢慢地走過來為恩熙戴上……原來這一切都是泰錫計劃好的。真是夠了！如此戲劇化的發展，怎不教人畢生難忘呢？

雖然在劇中，泰錫始終沒有得到恩熙的愛，但是生平第一次動了真感情的他，還是有情有義的表示：「我不會教妳跟我結婚、找妳麻煩，也不會再纏著妳，要求妳喜歡我……只要讓我治好妳的病，好了之後我會離開妳，我不會奢望任何要求……」唉！不愧是情聖啊！

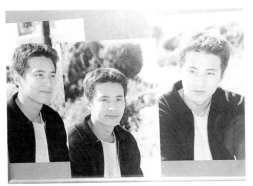

◆大男孩般的可愛笑容，和深田恭子很速配。(作者攝自上雲廢校)

而如同宋承憲一般，因為「藍色生死戀」，元彬跨出韓國迎向全亞洲也是前途大好，香港方面安排年輕帥氣的他與幼齒可愛的深田恭子合作，眞是天造地設的一對，相信各自挾帶日韓的超人氣，加上在港台的高知名度，這部偶像「Friend」必會大受歡迎。

不過前陣子赴香港拍「Friend」的元彬，也終於領教到狗仔隊的威力，一張挖鼻孔的照片上報，讓元彬忍不住好笑：「韓國都是登些明星漂漂亮亮的樣子，香港的作法還眞是很與眾不同哦。」。對偷拍並不以爲意的元彬，看來頗能適應香港的演藝文化，也證明狗仔隊根本拿這小帥哥沒輒。

因思銳提供

◆具有稚氣笑容的元彬 (因思銳提供)

韓劇聖地大公開

恩熙的家、孤獨的電話亭，全成熱門景點

　　現在只要看到韓國旅行團的廣告，上面必定印上「藍色生死戀」行程以招攬哈韓遊客（像我就被深深吸引），一部「藍色生死戀」的海外走紅，的確帶動了些韓國的觀光，原本沒將韓國列為旅遊方向的人也重新考慮了想法，想去看看恩熙的家到底是什麼模樣。

　　有鑑於此，「藍色生死戀」也毫不客氣的商業了起來，在代表景點電話亭、渡輪、雜貨店旁都立上劇中人物宋承憲、宋慧喬和元彬的看板，供遊客拍照，並販賣劇中人物鑰匙圈、杯子等，大大滿足遠道而來的藍迷。

◆「藍色生死戀」走紅後商機不斷，週邊商品熱賣。

如何前往 ▶ **阿爸村雜貨店**

地點：江原道束草市青湖洞

交通方法一：在〈束漢城長途汽車總站〉或〈江南高速汽車總站〉，搭長途或高速汽車到〈束草高速汽車總站〉下車，約四小時，再搭五分鐘計程車即可到達。

交通方法二：從漢城國內線「金浦機場」到「束草機場」，約五十分鐘，再搭十鐘計程車即可到達。

◆雜貨店正面。

這是家境清苦的恩熙位於阿爸村的家，回到親母身邊後便過著清苦的日子，偶而也得幫忙看店⋯⋯

如今這家賣豬米腸和飲料的小店可是生意興隆，店面全被藍劇的周邊產品覆蓋，店門口放著大大一幅老闆娘和演員們的合照，另外還有劇照、海報和簽名，在這買鑰匙圈根本沒辦法殺價，因為如果你嫌太貴，聰明的老闆娘就會拿出兩張影印的簽名紙來安撫你，所以看在簽名的份上，很難講價成功（宋承憲和宋慧喬大概不知他們的簽名這麼好用）。

這家略嫌簡陋的小雜貨店，雖然當初被借景時很難做生意，但是沒想到押對寶後人旺財旺，成為全韓國最紅的雜貨店。不過儘管有了點錢，為了繼續作個稱職的景點，該殘破的地方還是得殘破，也好，還省了一筆裝修費。

◆雜貨店側面。

◆劇中人鑰匙圈是店內發燒商品。

◆老闆娘和兒子與演員合照。

◆演員簽名很好用喔！

如何前往

渡輪

距離：阿爸村雜貨店步行約五分鐘可達
搭乘渡輪的百渡船資：150韓元

　　每天都要搭渡輪到對岸工作的恩熙，曾和一直在找她俊熙同搭渡輪擦身而過，活活錯過一次相認機會……

　　這是阿爸村一個很特殊的地形，說寬不寬說窄不窄的一條河，就橫亙在阿爸村與較為繁華的對岸之間，如果開車繞路要繞很遠，如果建座橋又太勞師動眾，居民便想到以簡單的渡輪自行解決，有多簡單呢？基本上這渡輪完全是靠人力前進，大家上船後只要輪流拿鐵鉤把纜線往後拉，就這麼你拉兩下我扯兩下的，船就到對岸了，既可玩樂又可健身，方便又便宜。

　　不過通常像我們這種「非阿爸村民」，上了渡輪興奮過度，只知歡呼拍照忘了付出勞力，船就只有停在原地了，所以還是要提醒大家輪流「下場」，才能體會行船樂趣。

◆我終於上了渡輪，這可是阿爸村重要的交通工具。（請注意我的背包和恩熙一樣呢！）

◆連渡輪上都有劇情說明。

如何前往 ▶ ## 花津浦海灘

地點：江原道高城郡巨津邑花浦里
交通：在〈東漢城長途汽車總站〉或〈上鳳長途汽車總站〉，搭長途汽車到江原
　　　道〈高城長途汽車總站〉下車，約四小時，再於高城汽車總站轉乘往花津
　　　浦的1號市內公車，約二十五分鐘。

　　此乃兄妹相認的景點，恩熙從後面抱住哥哥的經典畫面便是在這
海灘上發生的。

　　雖然每位藍迷都很想親眼目睹這個讓俊熙恩熙相認、相愛、相
知、相守，在劇中份量極重的動人海灘，不過有趣的是，親自到了
這裡，你會突然發現....啊?!這個海灘跟其他海灘有什麼不同？
哈！沒錯！少了俊熙、恩熙、泰錫、幼美的海灘，它.....就是個海
灘嘛！所以，沒關係，要感
人自己來，只見來到這的遊
客都學起俊熙恩熙的動作，
妳抱我，我背妳，留下一張
張甜蜜的回憶，我想如果花
津浦海灘有助大家相親相愛
的功能，也是「藍色生死戀」
的功德一件。

◆花津浦海灘的標準拍照姿勢。

◆「藍色生死戀」劇照。（八大電視台提供）

孤獨的電話亭　◀ 如何前往

位置：江原道束草市青草湖遊樂區旁
交通方法一：在<東漢城長途汽車總站>或<江南高速汽車總站>，搭長途或高速汽車到<束草高速汽車總站>下車，約四小時，再搭束草市內公車1、7、9號至「EXPO站」下車。
交通方法二：從漢城國內線<金浦機場>到<束草機場>，約五十分鐘，再搭5號市內公車到國際觀光博覽會場下車。

　　兄妹兩人就是在此相約私奔，因恩熙窮沒有大哥大只有叩機，所以公用電話在藍劇中的地位也是粉重要。（我忍不住要抱怨一下劇情：為何泰錫什麼都可以給恩熙，就是不給他一支手機？）

　　韓國旅行團行程中喜歡用「孤獨的電話亭」來稱呼這個黃色的電話亭景點，我想不只是它在劇中總是出現在孤獨的恩熙身邊，它實際所處的位置也真的很孤獨，而且很突兀....

　　這個一邊靠海的電話亭，前不著村後不著店，旁邊也沒有住家，倒是有個小型的遊樂園，位置很詭異，而在遊樂園旁邊也更顯得它形單影隻，或許導演就是看上了使用它的人少，比較利於拍攝才選上它的。不過現在這個電話亭附近，因為旁邊立起藍劇看板，也熱鬧了起來，倒是旁邊的遊樂園顯得沒什麼人玩，應該叫做「孤獨的遊樂園」。

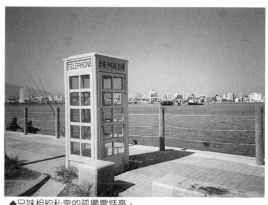

◆兄妹相約私奔的孤獨電話亭。

◆電話亭在劇中地位非常重要

俊熙的工作室、泰錫的飯店，藝術氣息濃

如何前往 ▶ **上雲廢校** Sang-wung-pyae-gyo

地點：江原道襄陽郡
電話：(033)-672-4054
時間：10：00～18：00
網址：http：//www.tobanghandade.co.kr
交通方法一：在<東漢城長途汽車總站>搭長途汽車到<襄陽長途汽車總站>下車，
　　　　　　約四小時，再搭市內公車到祥雲里下車，約二十分鐘，再搭十分鐘
　　　　　　計程車。
交通方法二：從漢城國內線<金浦機場>到<束草機場>，約五十分鐘，再搭二十分
　　　　　　鐘計程車。

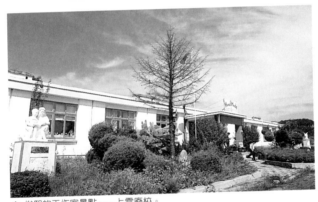

◆ 俊熙的工作室景點----上雲廢校。

　　藍劇重要場景「俊熙的工作室」，是個充滿藝術氣息的
地方：工作室裡的窗邊，曾是俊熙和恩熙一起擦著玻璃互訴衷
情的一角；工作室裡的畫架，是俊熙只肯爲恩熙一個人畫素描
的必備畫具；而工作室外的長椅，不但俊熙恩熙曾並肩坐著談
心，俊熙也曾在此和未婚妻幼美談分手。當然如果你眼尖又具
推測力，應該可以想見這裡也是俊熙恩熙小時候的學校，由於
景物如此「多功能」，不禁令人好奇，究竟導演是到什麼地方取
景呀？哈！答案揭曉，這裡是間廢棄的迷你小學，當地人都叫
它「上雲廢校」。

◆浪漫的結婚樹。

上雲廢校的好用之處在於它「麻雀雖小，五臟俱全」，擁有升旗台、操場、涼亭、水池及五、六間教室，足以讓導演好好拍攝兄妹倆兒時的校園情形。而校園中蓊蓊鬱鬱的老樹，也很搶鏡頭哦，兩場跟「樹」有關的戲都是在此拍的：一是芯愛嫉妒恩熙有美麗的襯裙，偷偷把襯裙掛在樹上示眾，結果恩熙英雄般地爬到樹上救裙子，反而贏得大家敬佩；另一棵「樹」則是既浪漫又哀怨佇立於校園中這一棵漆上黃色油漆纏上小燈泡的樹，便是藍劇接近尾聲時，恩

熙拖著病軀，內心卻充滿幸福地與俊熙舉行婚禮的地方，如今這棵「結婚樹」還是維持戲中美美的模樣，爲校園增添溫馨氣氛。

雖然現在的上雲廢校已非學校，但也不是荒地，這裡真正的主人是一對藝術家伴侶，男方是小說家金河仁，女方是陶藝家鄭再男，兩人都喜歡在此發表作品、打造純手工的瓶瓶罐罐小玩意兒，佈置屬於自己的音樂間和

◆精心佈置的音樂間，有五○年代懷舊氣息。

美術房，怪不得可以把這裡整理得如此具有「頹廢美感」。

◆上雲廢校裡全是獨一無二的純手工作品。

◆上雲廢校男女主人和宋承憲合影。

◆鄭再男親手做的「全家福杯」。

　　而說到金河仁先生的小說代表作..「菊花香味」，在韓國可是登上暢銷排行榜的，故事的發生背景就是在上雲廢校這個地方，是篇地靈人傑的文學作品，據說台灣有翻譯中文版，我要好好去找一找。至於鄭再男女士的作品，藍迷可就熟悉了，因為藍劇中的所有繪畫和俊熙作的「全家福杯」都是出於這位陶藝家之手，所以啦！來到這兒的人，都不忘好好挑些藍劇中的代表性周邊商品回去。

　　而拜藍劇發燒之賜，上雲廢校的參觀人氣是意想不到的好，非假日的下午竟也有不少人潮，由於金河仁和鄭再男不但將劇中場景保持完好，仔細在各房間門口掛上「俊熙房」「恩熙房」的招牌，還卯起力來將已有資源發揚光大，不斷收集藍劇演員宋承憲、宋慧喬和元彬的最新資料，包括他們最新演的戲、最新代言的廣告等等，讓上雲廢校成為這三位偶像的最新資料庫，實在用心良苦，也大大滿足了藍迷們的需要。怪不得在這裡動不動就會聽到影迷們的尖叫聲，想必是又發現「寶」了！

　　不知是小妹我太幸運、太討人喜歡，還是這對藝術家太好客？金河仁先生竟提議要帶我這位遠道而來的訪客，去附近的佛寺走走，看看韓國的聖地，而鄭再男女士也馬上附議，並且立刻為我戴上她做的絲巾、抱起她的愛犬就準備出發，十足的隨興所至藝術家性格，我們三人一塊兒在山上喝了杯咖啡，呼吸了很多新鮮空氣，而對我來說最大的收穫是留下一張意料之外的合照，時時提醒我生活原來是可以這樣過的，謝謝你們！

◆上雲廢校對場景有完好規劃。

◆我和好客的上雲女主人鄭再男合照。

鳳凰島渡假村 Phonix Park Hotel

如何前往

地址：江原道平昌郡蓬坪面綿溫里1095號
電話：(033)-330-6000
網址：http://www.phoenixpark.co.kr
交通方法一：漢城金浦機場有專車前往，車資二萬五千韓元
交通方法二：向漢城市旅行社報名搭乘專車，來回一萬七千韓元
交通方法三：在<江陵長途汽車總站>搭乘公車前往平昌郡，再轉搭計程車。
交通方法四：從<金浦機場>搭機到<江陵機場>約五十分鐘，再轉搭計程車。

「藍色生死戀」中另一個充滿藝術氣息的場景..泰錫家的飯店，不但令藍迷們想參觀，更想好好住它個一宿，以體驗劇中人的心情。不過根據了解，這家被導演相中的「鳳凰鳥渡假村」現在已炙手可熱，原本是以滑雪場地為號召的渡假村，只有在冬季生意最好，不過成了「藍色生死戀」的重要場景之後，現在一年四季都有大批遊客，當然絕大多數都是衝著藍劇而來。

◆來此一遊還可享受滑雪樂趣。
（韓國觀光公社提供）

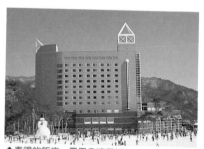

◆泰錫的飯店--鳳凰鳥渡假村。
（韓國觀光公社提供）

◆獨特的枯枝畫架處是藍劇重要場景。

　　走進鳳凰鳥渡假村的大廳，就足以讓影迷先驚呼一陣，那風格獨具的一幅幅枯枝畫架，就這麼輕而易舉的映入眼簾，這個深具美感的一角，是泰錫確定恩熙是美女而不是歐巴桑的地方，也是俊熙辦畫展時忍不住跑出來和恩熙竊竊私語的地方，總之在劇中出現的頻率頗高。渡假村表示，這裡的確是個為求高品味精心設計的地方，畫架中的圖片每隔一段時間還會更新，像個小型的畫廊。

　　而名為「秋天的童話元彬之房」的C4603號房，更是影迷參觀的焦點，這間公寓式套房分為上下兩層樓，下層以放劇照為主，上層以掛元彬個人的照片為主，站在樓上往下俯視一樓的客廳，可以感受到攝影師當初取景的角度，原來都是站在這裡呀，真有趣。

◆看到劇中景物依舊影迷都很興奮。
（八大電視台提供）

　　爲了完整呈現劇中場景，C4603 號房連當初的陳設、戲服甚至劇本都保留了下來，因此我們還可以驚喜的發現天花板上那艘帆船（嗯，果然是大男孩的房間）、泰錫自言自語打給恩熙的電話，以及泰錫剛開始吊兒郎噹時所穿的浴袍。不過由於這一間擁有「上過鏡」的特殊性，因此住宿的價格也暴漲到一夜一萬六千元台幣。

　　事實上，整個鳳凰鳥渡假村的夜景也十分美麗，由於渡假村的建築很有層次感，加上滑雪道兩旁都架了路燈，因此入夜之後，當所有的明燈一塊兒照耀，鳳凰鳥渡假村就像個溫暖的小城堡，從裡到外都深深吸引著遊客的目光。

◆在高爾夫球場有感人的劇情。（八大電視台提供）

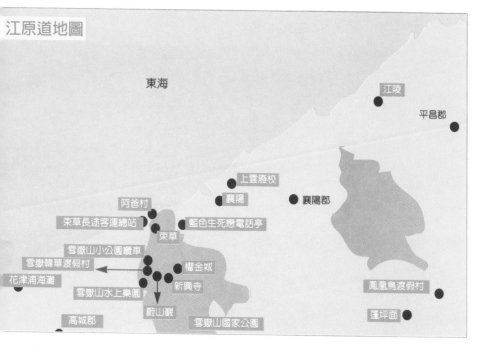

經典名句

⊙我下輩子想當一棵樹,樹一旦種在一個地方,它永遠都會在那裡,
不會換地方,這樣就不用跟家人分開了。～恩熙

哈韓掌門人批:面對身世捉弄的深沈感言,聞者無不鼻酸。

⊙現在我赦免妳的罪!～俊熙

哈韓掌門人批:體貼的哥哥永遠知道妹妹在擔心什麼,這樣的兩個人不結合太可
惜了。

⊙讓我治好妳的病,好了之後我會離開妳,我不會奢望任何要求。～泰錫

哈韓掌門人批:真愛上一個人,就算得不到她,也希望看她幸福,不是嗎?

⊙「我發誓,我,尹俊熙一輩子會愛著崔恩熙,崔恩熙,你會一輩子
愛著尹俊熙嗎?」「我會。」～俊熙&恩熙

哈韓掌門人批:在天願做比翼鳥,在地願為連理枝,命運的無情,不能阻止兩個
相愛的人。

〔65〕

「前輩就像口香糖，沒了甜味就該丟掉」
光鮮耀眼的主播台背後
隱藏太多恐怖的明爭暗鬥
但，世間的真愛
卻也在這樣的環境下更加耀眼

愛上女主播

劇本精彩指數	★★★★★ (主播台上愛恨情仇強烈)
明星尖叫指數	★★★★ (連惡女金素妍都超人氣)
景點魅力指數	★★★★★ (直搗韓國的玩樂天堂明洞)
眼淚噴出指數	★★★★ (痴情和委曲都教人心疼不已)

戲 說 萬 人 迷

美麗壞女人金素妍表現搶眼

◆美麗壞女人金素妍(緯來戲劇台提供)

若說金素妍是「愛上女主播」中最受注意的角色，絕對沒人會反對，因爲打從此劇播出之後，網上最多的留言就是在咒罵「徐迎美」這個邪惡的女人——爲了爭奪學校主持人的工作，暗中將對手善美（蔡琳飾）的化妝水換成去光水；爲了搶九點新聞主播寶座，惡意破壞前輩的車讓她撞斷腿，又偷偷把手機放在善美的主播台下，使鈴聲大作讓她出醜被處罰；另外爲了私利，拋棄深愛她的佑振哥（韓在石飾）不擇手段誘惑電視台理事翔澤（張東健飾），還導致佑振爲她撞車而死……徐迎美做的壞事簡直罄竹難書。

◆金素妍演技精湛(緯來戲劇台提供)

老實說，連看到徐迎美的笑臉都叫我冷得汗毛豎立，雖然她父母雙亡，身世淒慘，劇中也設計她跟善美講了一句「如果我和你一樣有個好爸爸，我也會和你一樣善良吧」試圖合理化她惡行，但我覺得結局以迎美失憶做義工來彌補她的罪孽，懲罰實在太輕了，也難怪「迎美」本尊金素妍要來台，網路上還有人放話說要砸她雞

金素妍小檔案
生日：1980年11月2日生
血型：O型
星座：天蠍座
身高：169公分
體重：48公斤
學歷：東國大學戲劇系
興趣：看漫畫
知名電視作品：昨日、迷失的鳥、順風婦產科、希望之歌、害羞的戀人、媽媽姐姐、愛上女主播、那道陽光照亮我（最新）
近期廣告代言：與鄭伊健合拍的手機廣告有在台播放，想必大家都對這位美女印象深刻。
知她就是金素妍

◆壞主播迎美的作為令人氣得牙癢癢
（緯來戲劇台提供）

金素妍二三事

外型成熟的金素妍，其實內心還是跟她的年齡21歲一樣顏小女生，離台前竟然裝了一整箱的Hello Kitty玩偶飾品。此外，擁有美腿的金素妍也很中意台灣的鞋子、絲襪，因為韓國鞋子種類沒台灣多（這是事實），因此金素妍特別瞎拚了五、六雙漂亮的高跟涼鞋和近3000元的絲襪回韓。而主辦單位送給她的禮物都很中國風，除了記者會上的唐裝和繡花鞋之外，臨走前長官又送了金美女一套中國精緻餐具及「永保安康」中國結吊飾。

蛋，雖然這只是洩憤的話，但是證明徐迎美的確是個人人喊打的角色，當然這也證明了另一件事金素妍的演技真的太棒了！

目前還是戲劇系學生的金素妍，詮釋「美麗壞女人」真的很有一套， 光以外型而言，她美得無懈可擊，但是屬於精明銳利勾魂型。（而與她姐妹臉的台灣女星錢韋杉則顯得較溫婉）至於性格，金素妍可是要來台大大喊冤，她說她曾因為達不到導講要求的「壞」，吃不下飯睡不著覺，而在她掌握到壞的訣竅之後，編劇為了收視率又把她塑造得更邪惡，言下之意，她的壞也是被逼出來的，她也是受害者啊！

◆金素妍來台，影迷驚豔！
（dv8網站提供）

◆逛街逛得不亦樂乎。（緯來戲劇台提供）

◆長腿姊姊對彩色絲襪很有興趣
（緯來戲劇台提供）

　　不過金素妍也表示，「迎美壞得很有深度」讓她對演這個角色還站得住一點立場，而她也相信「愛上女主播」的觀眾在看完之後應該會原諒她。至於劇中的哪一句話她覺得最惡毒呢？金素妍認為「前輩就像口香糖，沒了甜味就該丟掉」這句實在是太沒良心了。

　　雖然演了這部戲後，金素妍身邊不少男的朋友都故意跟她開玩笑說：「我媽說千萬不能娶像妳這樣的媳婦」，讓金素妍又好氣又好笑，不過以她的優異條件，想必追她的男生還是很多，究竟年輕貌美的她是否已名花有主了呢？金素妍笑說，目前還沒有男友，但她喜歡的男生是幽默風趣活潑型。

　　而從金素妍來台的表現中，也可感覺出她其實是個熱情開朗的女生，凡主辦單位為她安排的活動行程，她都興致勃勃，吃起蚵仔麵線、燒肉粽等台灣小吃也頻頻讚賞，根據工作人員透露，這位骨感美女的食量還頗驚人呢！

◆「我像壞女人嗎？」
（緯來戲劇台提供）

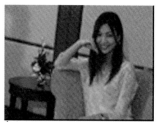

◆金素妍是個熱情開朗的女生。
（dv8網站提供）

◆一部戲就讓金素妍在台擁有大批影迷（緯來戲劇台提供）

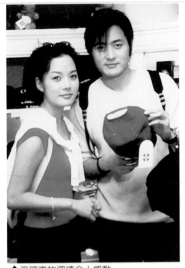

◆尹理事的深情令人感動。
（緯來戲劇台提供）

張東健的尹理事 讓所有男人不及格

　　全韓公認的第一帥哥張東健，在愛上女主播中的「尹理事」角色簡直「不是人」，為什麼這麼說呢？請問，哪有一個男人又有錢又有勢又聰明又專情又體貼又有耐心又會安慰人又會製造驚喜還帥成這樣？而且該大男人的時候大男人，該小男人的時候小男人，我想連訂作的都沒這麼優吧！我這可不是在羨慕或嫉妒哦，因為連張東健自己都覺得「尹理事」太太太完美了，讓他演起來壓力超大，深怕觀眾會質疑「真有這種人存在嗎？」而對他的演技或說服力打折扣。

　　儘管尹理事（尹翔澤，因為MBS電視台擔任理事所以劇中大家都叫他尹理事）一直自認自己「不懂愛、不會愛、沒有愛的能力」，但做出來的事全是讓女生可以感動得痛哭流涕，以下就是翔澤的感人精華：

——善美生日時，翔澤為她選了一樣非常別緻的禮物：腳環，不但在眾目睽睽下一邊親自彎下身替她戴上，還一邊告訴她選這禮物的原因：「有一部電影裡頭說，送腳環的話，來世還可以再相逢。」

——翔澤為了在公司的創立紀念日上，把善美介紹給父親，先去禮服店訂了一件絲質藍白套裝，再請善美親自來試穿，雖然善美並不領情，但翔澤還是溫柔的哄她：「好啦！這次就聽我的……」。

——在善美想著佑振哥時，翔澤告訴她：「我忽然想到小學時向前看齊的情形，妳在佑振哥的後面向前看齊，我在妳的後面向前看齊，而在我後面……沒人了！」

——身為公司理事，翔澤還親自去剪接室學剪接，只為了把善美所有的資料畫面都集合在一起，作為「善美專輯」送給她。

——翔澤愛的名言：「往後妳只准喜歡我，只准想我，因為我也要那樣」。
　　（編劇大人，你就饒了我吧！）

　　張東健除了演出「愛上女主播」大受歡迎，成爲所有女生心目中的白馬王子之外，他和李英愛合作的「醫家兄弟」在台播出反應也很熱烈，雖然醫家兄弟中的張東健形象比較花心，但是披著白袍當醫生的他，擁有另一種睿智的英氣，根據了解這部戲在越南播出後更是廣受迴響，青少年還把他的照片貼在摩托車上，引爲拉風象徵。在越南擁有超高人氣的張東健，甚至九九年還在當地辦了一場個人演唱會。

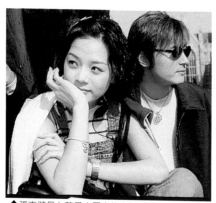

◆張東健是女孩子心目中的白馬王子
（緯來戲劇台提供）

張東健小檔案
生日：1972年3月7日生
血型：O型
星座：雙魚座
身高：182公分
體重：70公斤
學歷：藝術學校演技系肄業（三年級時退學）
興趣：籃球、冰球
暱稱：小牛（因為眼睛大）
知名電視作品：我們的王國、一枝梅、青出於藍、冰之戀、醫家兄弟、模特兒的故事、愛情、愛上女主播
知名電影作品：敗者復活傳、在漢城的假期、戀風戀歌(張東健因這部戲與女主角高素榮墜入情網)、初吻、毫不留情、無政府主義、朋友、2009消失的回憶
唱片專輯：走向你的路、憂傷民謠、友誼、飛翔、風景、朋友
近期廣告代言：三星電腦、三星筆記本、紳士Collection、SK通訊、Juria服飾

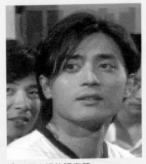

◆濃眉大眼的張東健。
（昇龍國際提供）

而除了演出電視劇之外，張東健也拍過不少電影，而且還多次獲獎，像最近得到的亞太影展最佳男配角，是前不久和劉梧城搭檔演出的「朋友」（劉梧城則勇奪亞太影帝），此外，他97年的「敗者復活傳」、99年的「毫不留情」也都獲得韓國最權威的青龍電影節頒獎。

若說張東健是個全方位藝人也不為過，因為他還出過唱片，而且絕對不是一片歌手，大家可以去唱片行找找他的六張專輯：93年「走向你的路」「憂傷民謠」、94年「友誼」、95年「飛翔」、98年「風景」以及2001年最新的「朋友」。

至於張東健是怎麼出道的？這點也可以特別提一下，他是92年MBC電視台21期演員班結業，據說當時還不滿二十歲的張東健是因為媽媽拿了張MBC的演員申請表給他，所以……我想張媽媽也覺得兒子不演戲太可惜了吧！嗯……張媽媽英明！

張東健二三事

「張東健是不是混血兒啊？怎麼雙眼皮這麼深？」的確，從小就因大眼睛被叫小牛的張東健，濃眉大眼在韓國男星中確實獨樹一格。（車仁表、宋承憲、裴勇俊……都是單眼皮帥哥）為此，他的「血緣」也備受關注，不過張東健說，他可是道道地地的純種韓國人，這雙大眼睛是母親的遺傳，另外他的嘴唇也和媽媽長得很像。（這麼說張媽媽也是個美人胚子，真想看看她）而張東健182的身高則是遺傳自父親。

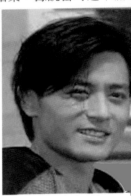

◆影歌通吃的全方位男星
（昇龍國際提供）

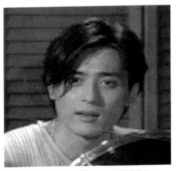

◆韓國公認第一帥哥。（昇龍國際提供）

蔡琳的天真與韓在石的癡情，Fans心疼

甜美的蔡琳，在劇中的曾善美角色一顰一笑都討人喜歡，雖然面對徐迎美的頻頻陷害，卻不會表現出一副「受害者」的樣子，而且她也不是善良得毫無個性，可以任由人隨意欺負，善美是會反擊的，這也是「愛上女主播」最好看的地方，它不像某些變態的戲，塑造了一個惡女，就要相對塑造一個永遠苦往肚裡吞的小媳婦，讓人看了會氣得腦溢血。

◆蔡琳的娃娃臉很有觀眾緣
（緯來戲劇台提供）

◆蔡琳的笑容甜美有氣質（緯來戲劇台提供）

天真又認真的善美終於成為成功的主播
（緯來戲劇台提供）

◆可愛的善美何時來台灣呢？
（緯來戲劇台提供）

蔡琳小檔案
生日：1979年3月28日生
血型：A型
星座：牡羊座
身高：168公分
體重：48公斤
學歷：漢城藝專
興趣：鋼琴、芭蕾
知名電視作品：害羞的戀人、希望之歌、歡樂跳跳跳、親愛的你、愛上女主播、花嫁、四姐妹
近期廣告代言：洗面乳、櫻桃冰棒、果凍、甜筒、Si女裝（有別女孩形象、展現成熟女人味）

◆戲中蔡琳從小就暗戀韓在石
（緯來戲劇台提供）

蔡琳二三事

「我一天要看妳的戲三、四個小時才能上床睡覺！」這是一位七十歲奶奶級的fans對蔡琳的告白，讓她感動得哭了出來。久久等不到蔡琳來台，台灣不少影迷二○○一年年底忍不住親自飛去韓國跟她會面，一句句的「蔡琳加油」、「我好喜歡妳喔」、「我們希望妳和張東健在一起」，讓她備感溫暖。由於前不久韓國知名歌手李承煥爆出消息：「我和蔡琳已相戀兩年，婚期不遠了」，蔡琳對戀情並不否認，但關於結婚一事，她「吐槽」男友說：「那只是他單方面的想法」。

因此，觀眾在看戲的過程中，常會為善美在忍不下氣時就直接甩迎美耳光拍手叫好，而兩人針鋒相對，誰也不讓誰的對話也時時出現：

——兩人在大傳系爭取主持工作時，迎美說：「勝負即將揭曉，到底是好命的妳贏，還是像雜草的我贏？」受不了好鬥的迎美，善美也不客氣的回答：「妳，贏不了我！」

——看到尹理事把善美當未婚妻介紹給他的父親之後，憤怒嫉妒的迎美充滿譏諷的對善美說：「變成灰姑娘的感覺怎麼樣？」只見對迎美挑釁已訓練有素的善美回答：「高興得不知該怎麼形容，這樣可以嗎？」

——迎美以她習慣性的傷人口氣說：「善美，這是我出自內心的忠告喔，妳那種笑容會不會看起來太輕浮了？」不甘受辱的善美也立刻反擊：「我也給妳一句忠告，妳知不知道有時候妳會露出一種令人心寒的微笑？萬一有天不小心被攝影機捕捉到，掀出妳到底這可怎麼辦呢？」

不過，我唯一對曾善美不滿的是，她對翔澤實在不夠好，就算她是重感情的人，會為佑振哥的失戀傷心難過，但也不該跟翔澤說她可能會離開他嫁給佑振哥吧，讓對方的所有付出都白費，真是很傷人。

還好結局是善美去英國當特派員這個莫名其妙的計劃，還是被翔澤的愛給留了下來，而導演設計兩人在大馬路上就kiss起來的happy ending想必令所有觀眾印象深刻。

◆戲約接不完的新生代女星。
（緯來戲劇台提供）

由韓在石飾演的「佑振哥」這個角色，雖然曾經是個「超級搶手貨」——善美和迎美兩個女人都搶著要他，但選擇了迎美的他，卻把自己搞成了一個大悲劇，最後甚至爲了替迎美擋車而慘死輪下！

◆佑振哥的癡情令人心痛不已。（緯來戲劇台提供）

韓在石在片中憨直的笑容，怎麼樣也不願和迎美分開的癡情舉動，都令影迷好生心疼，而我最被「佑振哥」感動的一句話是：「我真想……殺了那個愛妳的我！」這是在尹理事刻意安排他和迎美去倫敦採訪的那幾天中，佑振想和迎美和好，卻遭迎美冷冰冰的百般凌辱後講的話，唉！

人間自是有情癡，「我真想殺了那個愛妳的我」這句話透露的感情深度，只有癡情人能體會。

◆韓在石的笑容很陽光。（緯來戲劇台提供）

韓在石小檔案
生日：1973年8月12日生
身高：178公分
體重：68公斤
學歷：延世大學體育系
興趣：滑雪、游泳、看電影
知名電視作品：爵士、模特兒的故事、我心盪樣、向日葵、四個男女四種愛、愛上女主播、四姐妹
知名電影作品：啤酒比愛人好的七個理由、不穩定

◆體育系的韓在石是標準的衣架子。
（昇龍國際提供）

韓在石二三事

　　韓在石為韓國企業文物展來台時，完全有別「愛上女主播」中攝影記者「佑振哥」的輕便造型，換上了筆挺的西裝，流露出英挺的氣質，讓影迷瞧瞧他大男孩形象外的另一種面貌。話不多卻總是笑容可掬的韓在石，被問到喜歡的異性類型，答案依舊是美女的「基本款」──眼睛大大，頭髮長長，溫柔，像個賢妻良母，而他這個條件一開出，馬上讓一旁歡迎他的台灣美女代表蕭淑慎老實的說：「哇！我沒希望了」。

　　不過韓在石似乎對扮演這樣的角色也特別得心應手，除了在「愛上女主播」中是悲劇人物之外，在「向日葵」中，他喜歡的金喜善最後也愛上了安在旭，離他遠去，另外，在「四個男女四種愛」中，他也是落得情場失意的下場，幸好有一部「四姐妹」讓他扳回一城，跟女主角蔡琳終於譜出完美結局，有情人終成眷屬，這可讓「愛上女主播」的不少影迷鬆了口氣，因為他終於能跟善美在一起了！（這什麼跟什麼呀！不同戲也可混為一談……）

　　本身是名校延世大學體育系畢業的韓在石，「漢操」不錯，運動又行，基本上是個陽光男孩，大而化之，生性也不喜歡計較，因為對演藝工作是抱著比較「公務員」的態度，不出鋒頭又很低調，大家似乎只知道他是張東健的「哥兒們」，對他感情生活以及個人私事都不大清楚，不少跟他合作過的演員都形容他是個「謎樣的男人」。

◆和張東健是好哥們
（緯來戲劇台提供）

◆韓在石像個小紳士吧！（緯來戲劇台提供）

韓劇聖地大公開

取景於漢城曼哈頓

　　大家都知道劇情緊湊、反映新聞主播間勾心鬥角的「愛上女主播」，故事是發生在「MBS電視台」，因為劇中兩位女主角最常掛在嘴邊的話就是「MBS新聞，曾善美報導」、「MBS新聞，徐迎美報導」，讓MBS不紅也難。

　　不過根據了解，MBS是編劇編出來的，韓國並沒有這個台，會叫MBS的原因，應該是這齣戲是由MBC電視台製作的，所以取個近似的名字。當然，既然是MBC台製作，劇中的場景也就是MBC台，而想要到此拍照的影迷們，其實收穫絕對不止於此，因為MBC正位於有「漢城的曼哈頓」之稱的汝矣島上，觀光價值極高。

◆兩個女人的戰爭，結局邪不勝正。
（緯來戲劇台提供）

◆MBC電視台夜晚依舊燈火通明。

◆汝矣島有「韓國曼哈頓」之稱
（韓國觀光公社提供）

如何前往 ▶ **汝矣島**Yeou-I-do

地點：漢城市永登浦區汝矣島洞
交通：地鐵5號線「汝矣島站」或「汝矣渡口站」

大韓生命63大廈　63building　◀ 如何前往

地址：漢城市永登浦區汝矣島洞60號
電話：(02) 789-5663
時間：10：00～21：00(展望台到22：00)
票價：1MAX電影院六千韓元、展望臺五千五百韓元、水族館九韓元、綜合使用券一萬五千韓元
交通：地鐵5號線「汝矣渡口站」1號出口，步行十五分鐘，或轉搭48、70號公車，約五分鐘

汝矣島是一九六八年才開始興建的人工島，由於開發之初就已有完整規劃，因此島上的建築物都顯得特別新穎，尤其醒目的是樓高二六四公尺的「大韓生命63大廈」，這種地上六十層、地下三層、外型金光閃閃的摩天大樓，可是「韓國第一高」，也是漢城的地標。整棟大廈全部使用雙重反射玻璃，只要陽光一照就特別璀璨耀

◆陽光灑在63大廈上，發出金色光輝。
(韓國觀光公社提供)

眼，而樓頂的瞭望台，可遠眺一九八八年奧運設施及金浦機場，夜景相當迷人。此外，別館地下一樓，設有可觀賞四魚類的水族館「六三海底世界」，以及具備比一般電影院銀幕大十倍的「IMAX」戲院，樣樣都以氣派豪華取勝，值得開開眼界。

此外，韓國三大電視台KBS、MBC、SBS全都集中在汝矣島上，因此這兒也可說是韓國媒體的總部，像大家熟知的連續劇都是出於這三家。MBC除了剛才提到的「愛上女主播」之外，近年還有「星星在我心」、「向日葵」和「情定大飯店」等作品，而SBS近期受迎的則有「火花」、「美麗的日子」和「花嫁」等等；至於超人氣的「藍色生死戀」則是KBS的大作，追星族如果有心，多在汝矣島或電視台近繞繞，搞不好眞有機會碰上明星本尊，一睹偶像風采。

如何前往 ▶ **三大電視台**

MBC電視台
交通：地鐵5號線「汝矣渡口站」下車，步行約十分鐘
SBS電視台
交通：地鐵5號線「汝矣渡口站」下車，穿越汝矣島公園，步行約二十分鐘，建議從地鐵站轉搭計程車，車資約三千韓元
KBS電視台
交通：地鐵5號線「汝矣渡口站」下車，步行約十分鐘。

汝矣島公園 Yeou-I-do Park

如何前往

地點：漢城市永登浦汝矣島洞
交通：地鐵5號線「汝矣島站」或「汝矣渡口站」下車，步行約五分鐘

　　而就在KBS和MBC大樓對面，有一個島上最大的「汝矣島公園」，占地六萬多坪，內有樹林、池塘、涼亭及腳踏車和滑輪專用道，是居民舒暢筋骨的好地方，而汝矣島公園又垂直連接著偌大的市民公園，此處常有藝文活動和舞台表演。

　　此外，由於汝矣島的地形是被漢江所圍繞，因此搭乘「漢江遊艇」一邊了解地理環境一邊欣賞風景也是個good　idea，雖然在這遊河不比在巴黎塞納河那般浪漫，但漢江遊艇所行經的約一小時航程中，會穿越九座漢江大樓、眺望市民公園內的景色（如果無法去市民公園者，可趁此機會了解）、觀賞汝矣島的現代化建築、漢城塔、運動場及古代朝鮮時的龜船等，也頗令人心曠神怡。

　　而漢江遊艇其中有兩處停靠點，都可接著作為下一個玩樂的選擇，一是到此高級餐廳聞名的堤島碼頭，有點線舊金山pier　39的感覺；一是到有「韓國迪斯奈樂園」之稱的樂天世界，就看你時間的充裕度來作決定囉！

◆汝矣島因新興規劃，成為漢城的政經中心。
（韓國觀光公社提供）

漢江遊艇碼頭Yeou-I-do Pleasure Boat Terminal

如何前往

地址：漢城市永登浦區汝矣島洞85-1號
電話：(02)785-4411
時間：11：30～20：30（7月中到8月至22：30），每小時三十分出發
費用：七千韓元
交通：地鐵5號線「汝矣渡口站」2號出口

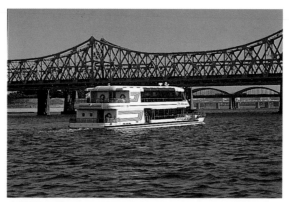

◆搭漢江遊艇遊漢江，悠哉又有機會多認識漢城景點。(韓國觀光公社提供)

漢江遊艇行程表

出發渡口	電話	遊程	路線	時間	費用
汝矣島	(02) 784-4411	單程	汝矣島-->堤島-->蠶室 汝矣島-->楊花-->汝矣島	一小時	七千韓元
蠶室	(02) 416-8611	單程	蠶室-->堤島-->汝矣島 蠶室-->堤島-->漢南大橋-->蠶室		
堤島	(02) 486-7101	往返	堤島-->蠶室-->漢南大橋-->堤島		
楊花	(02) 675-3535	往返	楊花-->汝矣島-->漢江大橋-->楊花		

明洞逛街戲令導演頭大

　　從「愛上女主播」的幕後花絮版中，我們不但得知金素妍、張東健、蔡琳分別對他們所扮演的壞女人、完美男人和天使女人備感壓力之外，我們也看到了工作人員的辛苦，尤其是在熱鬧的「明洞」所拍的逛街戲，不但受人群包圍之苦，碰到路上民眾示威遊行更是受罪，擁擠和塞車使拍攝進度嚴重落後，苦等人潮散開的導演為此大喊吃不消。

◆明洞是年輕人的玩樂天堂。

　　雖然劇中幾次出現在「明洞」的景，時間都不是很長，像是善美、迎美、招弟在學生時期下課後一起逛街買衣服啦，迎美和佑振談戀愛時一起幫佑振的媽媽選衣服啦等等，不過從取景中流行花俏的櫥窗設計、前衛時麾的青年男女看來，明洞就像台灣的西門町，充滿了青春的氣息，這個地方我建議大家一定要來逛一下，「滿載而歸」的可能性非常大。

◆元彬和宋慧喬代言的服裝品牌。

　　在韓國領導潮流的明洞，是流行品牌和A檔貨的集中地。出了地鐵明洞站，放眼可見的就有風格獨特的服飾店MOOK，說它風格獨特是因為裡面的商品都是黑色和米色色系，並以款式簡單大方聞名；另外宋慧喬代言的clride，則是走非常年輕且有些中性化的路線，由於價格平實，尤其受到學生族群歡迎；另外Tangle的女裝則是色澤鮮豔明亮，花俏可愛也很受女孩子青睞。

如何前往 ▶ **明洞** Myeong-dong

地點：漢城市中區明洞、忠武路
交通：地鐵4號線「明洞站」5～8號出口

明洞地圖

地鐵二號線

Friday's

樂天飯店

Amore Cosmetic

明洞路

明洞衣類

逛　逛

金剛鞋

明洞聖堂

Esquire(鞋)

逛　逛

LANDROVER

Mook　逛　逛

Esquire(皮件)

supermarket服裝

吃

明洞餃子

營養蔘雞湯

逛　mini MALL
化妝品店

逛

明洞衣類

吃

UTOOZONE
百貨公司

明洞炸豬排

吃

逛

25時音樂社

吃

長壽燒烤

地鐵四號線

　　說到明洞的鞋店，比鄰的三家LANDROVER、Esquire和Kumkang在韓國都很知名，材質好加上稍偏休閒風，消費者的年齡層分佈也很廣，其中Esquire還將鞋子和皮件各自獨立分為兩家。

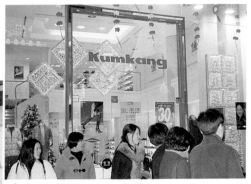

◆明洞知名的鞋店-Kumkang金剛鞋。

◆LANDROVER鞋美觀又好穿。

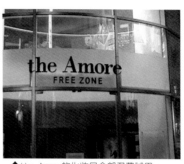

◆the Amore的化妝品全部免費試用。

　而最受年輕女孩喜歡的化妝品百貨當屬「the Amore」和「mini MALL」兩家，明洞的「the Amore」標榜是free zone，最大特色就是店內的化粧品全部免費試用，不過要買就要轉到其他門市，這種作法很新鮮吧！怪不得店裡永遠擠著一群塗塗抹抹的女生，而「mini MALL」的化粧品走的是薄利多銷的路線，因此也是愛美女性挖寶所在。

　當然年輕人聚集的地方，也少不了流行音樂，「25時唱片行」裡，便隨時湧進前來試聽、挑選CD的愛樂族，想要了解韓國現在最紅的專輯是哪一張、最紅的男女歌手是誰，就趕緊進來惡補一下吧，韓國CD的價格和台灣差不多。

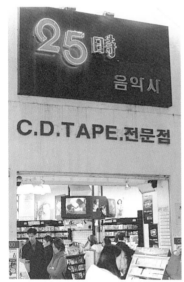

◆要買CD唱片來這裡。

◆有招牌動作的韓國舞曲天后李貞賢。

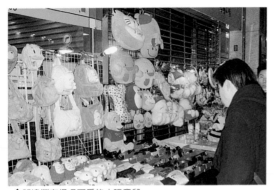

◆路邊攤有很多可愛的小玩意兒。

既然明洞如此受到年輕人歡迎，也難怪「愛上女主播」導演，拼了命也要把劇中人的逛街戲拉到這裡，才有辦法和年輕觀眾產生共鳴，讓劇情更有說服力，尤其善美、迎美和招弟三人那場逛街戲，是爲了突顯善美和招弟都買得很高興，但沒錢的迎美卻只能心動不能行動，加深她「心理不平衡」的扭曲人格，而在這種狀況下，被新新人類視爲「玩樂天堂」的明洞，當然是外景第一選擇。

如果你人在明洞要解決民生問題，韓式餐館「營養參雞湯」和「長壽燒烤」不能錯過。「營養參雞湯」的人參雞遠近馳名，而手扒雞的酥脆口感更是教人允指回味，店內也掛著電視台來採訪的圖片，證明有口皆碑；而「長壽燒烤」是專業的韓國烤肉店，沾醬多樣爲烤肉加分不少，在台灣也有分店。

另外，著名的「明洞餃子」和「明洞炸豬排」也是不錯的選擇。明洞餃子是屬於中國北方口味，餡飽滿皮帶勁；而明洞炸豬排則是日式作法，酥脆爽口不油膩，由於兩家都走平價路線，讓慕名而來的饕客大排長龍。

◆長壽是韓國烤肉專賣店。

而我最愛的甜甜圈專賣店「DUNKIN DONUTS」，更是一定要去嚐一嚐的，雖然這並不是韓國的特產，但是這絕對是明洞的熱門食物，只見甜甜圈一下就得補貨，店中三層樓坐得滿滿的，路上年輕人也邊吃邊逛，可見這家甜甜圈的魅力。

◆李炳憲是這家甜甜圈的活招牌。

四大韓劇比一比————手機篇

　　看過愛上女主播的觀眾，一定對迎美的SGH-A288手機和善美的SGH-A188手機印象深刻....除了兩人不斷有接手機的畫面出現，導演也常給手機特寫之外，迎美曾用卑賤的「主播台上鈴聲大作」手機技倆陷害善美，更是教人想不注意她的手機也難。

　　事實上，韓劇中手機「露臉」的機會非常頻繁，這可能跟韓國人的生活真的很依賴手機有關，像「情定大飯店」中的東賢也是不停靠手機簡訊傳情，尤其劇中接近尾聲的感人表達，都是簡訊「傳」出來的。

　　另外「火花」也是常常出現在車上講手機的畫面，而且忠赫還有個喜歡講到一半「換手」的習慣動作，只有「藍色生死戀」中的恩熙還停留在使用Call機，但這應該是為了配合她清寒的家庭背景，所以只有這部戲手機沒辦法玩得太兇。

　　雖然韓國的手機種類繁多，樣式也很美，但是在韓國瞎拼時可千萬不能買，因為韓國手機和台灣系統完全不同，一時糊塗買回來只能當玩具，在台灣是根本不能使用的。

經典名句

○有一部電影說，送腳環當禮物，來生就能再相逢。～翔澤
哈韓掌門人批：深情的尹理事，創造了一個新的熱門商品，比玫瑰還浪漫。

○世上除了爸爸、阿姨、藍天白雲、啤酒小菜之外，我最愛的就是……學長。～善美
哈韓掌門人批：這番愛的告白充滿童真，最是吸引想拋開成人世界險惡的翔澤。

○勝負即將揭曉，到底是好命的妳贏，還是像雜草的我贏？～迎美
哈韓掌門人批：迎美的出身雖然值得同情，但永無止境的計較害人，終把自己逼上絕路。

○我真想……殺了那個愛妳的我。～佑振
哈韓掌門人批：痴情的人，儘管被傷得體無完膚，還是會護著他的愛人。

「我走了好遠的路，好不容易空手來到妳面前」
雖然放棄併購華克山莊
讓東賢因違約變得一無所有
但為此他反而贏得佳人芳心
生命從此不再孤獨

情定大飯店

劇本精彩指數	★★★★ (飯店的內憂外患切題發揮)
明星尖叫指數	★★★★★ (塑造了一個迷死人的裴勇俊)
景點魅力指數	★★★★ (華克山莊裡吃喝玩樂樣樣精)
眼淚噴出指數	★★★ (男主角結尾告白令人動容))

戲 說 萬 人 迷

看情定大飯店，包準迷死裴勇俊

　　如果說李英愛是「氧氣美女」，那我認為裴勇俊就是「氧氣俊男」，因為裴勇俊的帥也是以氣質取勝。多以眼鏡造型現身的裴勇俊，擁有深深的書卷氣，「情定大飯店」中哈佛畢業的企業新貴一角，簡直就是為他量身訂作。裴勇俊在劇中飾演的東賢，前半段算是個「反派人物」，他是為了利益幫著某財團想陷害並收購華克山莊的一方，談起買賣時完全冷血不留情，十足生意人模樣，但只有在面對心愛的華克山莊經理徐臻茵時，東賢馬上就變得深情款款又溫柔，尤其影迷最期待看到裴勇俊的「笑」了，不但因為他在劇中的個性太難得一笑，而且也因為他的笑容太純真太無邪太陽光太可愛了，還記得臻茵去游泳池邊找東賢後來不小心掉進泳池那一幕嗎？東賢扶起嗆到的臻茵，卻笑得挺開心，當然囉，能和夢中情人「共浴」，是上帝的恩賜，難怪東賢會笑得合不攏嘴（不過還是很有氣質的那種）。

◆我心目中的「氧氣俊男」－裴勇俊。
（緯來戲劇台提供）

裴勇俊小檔案
生日：1972年8月29日生
血型：O型
星座：處女座
身高：180公分
體重：75公斤
學歷：成均館大學影像系
興趣：釣魚、保齡球、游泳、看電影
最大心願：當導演
知名電視作品：愛的問候、海風、年輕人的世界、初戀、赤裸裸的青春、我們真的愛過嗎、
　　　　　　　PAPA爸爸、情定大飯店、冬季戀歌（最新）
近期廣告代言：LG電子、行動電話、電腦、MAYPOLL服裝、歐萊雅男性香水、牙膏、食品、
　　　　　　　洗髮精、水果世界化妝品、朝鮮啤酒Hite、OLD&NEW服飾、LG企業廣告

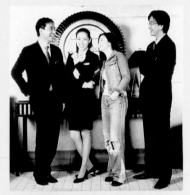

◆外表酷酷的申東賢感人名句卻很多。（緯來戲劇台提供）

裴勇俊二三事

一眼看上去文質彬彬又充滿智慧的裴勇俊，高挺鼻樑上的書生眼鏡為他加分不少，喜歡眼鏡造型的裴勇俊說，其實當初戴眼鏡只是讓他覺得比較有安全感，不過既然導演和影迷都蠻喜歡他這個樣子，他也索性以此為「標誌」，而且每演一部戲就換一種不同類型的眼鏡。像在「情定大飯店」中，要詮釋有決斷力的企業新貴，裴勇俊便戴著一副現代感銀邊眼鏡；而在「PAPA爸爸」中，他演個婚姻不如意的作家，便戴起玳瑁框的眼鏡，更顯文氣與孤獨的感覺。

劇中，東賢的浪漫名句也不少，打從追求之初，臻茵都還不太了解他，他就「擅自」發了一封名為「獻給我的另一半」的手機簡訊給臻茵，顯示他非追到她不可的決心。

之後，當臻茵還在思索兩人關係，東賢因送了臻茵三百朵玫瑰花卻沒得到佳人肯定的答案，霸氣的說了：「妳到底在不知道什麼呢？妳是說妳不知道申東賢送的花是玫瑰還是百合？還是妳不知道我只是單純的客人，還是新出現的男人？」（申東賢，你好猛！）

此外，在兩人關係出現危機時，東賢也曾把臻茵壓到牆邊說：「不要管別人怎麼說，請你聽我說話，不管你摀住耳朵也好，矇住眼睛也罷，你只要看著我申東賢，你要聽清楚我的話──我愛你，臻茵！」說完便在走廊上強吻了臻茵。

 裴勇俊 Bae Yong Jun *message*

◆戲中的裴勇俊難得一笑。（昇龍國際提供）

而最感人的當然是求婚的告白：「我走了好遠的路，好不容易空手來到妳面前，臻茵，我愛妳，請妳跟我結婚吧！」雖然放棄併購華克山莊，讓東賢因違約變得一無所有，但爲此他反而贏得佳人芳心，爲「情定大飯店」劃下了完美句點。

我想編劇實在也很寵愛裴勇俊，才把所有深情的話都留給他說，連東賢幫臻茵挑個戒指，都會跟賣戒指的專櫃小姐說：「請你給我一個只要戴在手上就永遠不會離開我的那種魔術戒指。」請問，這樣的男主角能不迷死人嗎？

◆女影迷喜歡裴勇俊的孤獨感。（昇龍國際提供）

演活了劇中的貴公子後，裴勇俊馬上成爲廣告寵兒，而且邀請他的廠商多是「高科技產品」，像是行動電話、電訊、電腦之類，而男性服裝及男性香水也相中裴勇俊一百八十公分挺拔的身材，紛紛請他擔任代言人。不過關於好身材，裴勇俊笑著

◆人紅了廣告代言接不完。
（昇龍國際提供）

表示，其實拍情定大飯店前，他比現在胖了十公斤，但爲了演個傑出精英，他不得不勵行減肥，也剛好「情定大飯店」中他幾乎每一集都有慢跑的戲，有助他維持身材（劇中東賢喜歡穿得一身白做運動，此鏡頭的確常常出現）。

目前還就讀於成均館大學影像系的裴勇俊，曾經爲拍戲休學了兩年，不過在演藝圈闖出名堂後，他又堅持要回去完成學業，理由是他希望能早日成爲理論和實務兼具的專家，說得更明確一點，就是他想達成做導演的願望，因此裴勇俊也非常有心參與幕後工作。

眼鏡造型是裴勇俊的個人特色。
（韓來戲劇台提供）

金承佑、宋允兒，金鐘獎中表現可愛

「入圍的有……」我想這是韓國明星金承佑和宋允兒最熟、也是說得最標準一句中文了。

二〇〇一年應邀來台擔任金鐘獎頒獎人的「情定大飯店」男女主角金承佑和宋允兒，由於中文不通，跟另一組頒獎人鈕承澤和黃嘉千一起上台後，就專門只要負責合講「入圍的有……」這句話就行了，雖然有不少他們兩人的fans表示，這種設計真是太委曲這兩位遠道而來的韓國大牌藝人，不過金承佑和宋允兒倒是一點都不以為意，還覺得挺好玩的呢！

在劇中分別飾演「總經理」和「經理」的金承佑和宋允兒，來台灣一如他們在劇中演出的親和力角色一般，隨時都是笑臉迎人，怪不得回韓時也是滿載而歸，從影迷兒那接到不少的玫瑰花、心型包裝禮物以及太陽餅等台灣土產。

◆宋允兒金承佑雙雙來台出席金鐘獎。（dv8網站提供）

◆金承佑演總經理很有說服力。（dv8網站提供）

◆宋允兒在劇中是能幹的華克山莊經理，但談戀愛傻乎乎。（緯來戲劇台提供）

金承佑小檔案
生日：1969年2月24日生
星座：雙魚座
身高：180公分
體重：71公斤
學歷：水原大學經濟研究所
興趣：畫漫畫、看電影、各種球類
知名電視作品：戀愛的基礎、他們的擁抱、蘋果花的香氣、灰姑娘、回憶、擋不住的愛、情定大飯店
知名電影作品：將軍之子、束衣、鬼媽媽、持花男子、深愁、男人香、開市大吉
近期廣告代言：和宋允兒合拍綠茶廣告

而一部「情定大飯店」的走紅，不僅讓金承佑和宋允兒的海外人氣暴漲，在韓國還一同接下了一支片酬高達兩億五千萬韓幣的綠茶廣告，廠商看中了兩人略帶喜感又登對的模樣，特別安排他們以輕鬆的方式演出一對情侶，雖然在「情定大飯店」中，互有好感的他們註定只能當永遠的「好朋友」，但是這支廣告卻讓他們的友情升級成愛情，效果不錯哦！

事實上台灣影迷對他們兩位的熟悉還不止來自於情定大飯店而已，金承佑和宋允兒都算是多產的演員，台灣已播出過多部他們各自的戲劇作品。

風度翩翩的金承佑，雖然已非年輕小夥子，但是由於整個人散發出一種成熟男人的魅力，加上人又幽默風趣，因此很有女人緣，也多演出感情順利桃花朵朵開的男主角，除了在「情定大飯店」中艷福不淺，宋允兒和宋慧喬都喜歡他，與李英愛合作的「他們的擁抱」，也是贏得美女李英愛的芳心，而在二○○○年和崔智友合作的喜劇「擋不住的愛」中，金承佑雖是崔智友原本找來欺瞞父母的冒牌男友，但兩人最後還是假戲真做，讓他再度抱得美人歸。

◆金承佑很有男人味。(昇龍國際提供)

金承佑二三事

據傳離婚的金承佑，極有可能和前妻李美燕復合。由於之前有傳聞指出，金承佑是和女星金荷娜有婚外情才導致婚變，不過金承佑大力否認，而演藝圈的朋友發現最近他和李美燕似乎又開始聯絡，金承佑表示，他和李美燕現在雖然是分開，但感情比夫妻時還要好，彼此都很珍惜這份友誼。

而李美燕最近正和韓Gooddays新聞打官司，對他們報導她與某導演正在交往且論及婚嫁一事提出誹謗告訴，她要求Gooddays刊登更正啟示並賠償三億韓幣。

◆宋允兒身材非常高挑。(昇龍國際提供)

不過在現實生活中，金承佑的感情就沒那麼順利了，他曾有一次離婚記錄，前妻也是韓國知名女星李美燕，雖然發表離婚聲明時，李美燕曾傷心落淚，不過分開後的他們由於更往事業上衝刺，之後兩人的演藝工作都更加耀眼呢！

至於宋允兒的作品就更豐富了，且角色多變，有別於「情定大飯店」中有點傻大姐的飯店經理徐臻茵，「可愛先生Mr.Q」中，她是令人咬牙切齒的美艷女強人黃經理，而在「紙鶴」裡，她又變成外表俗艷有情有義的舞女車世莉；到了「法庭風雲」中，她又扮起聰明幹練的性格律師；換到「逆火青春」裡她又是個為愛不顧一切的清秀佳人……實在是千面女郎啊！（不過我覺得宋允兒在「情定大飯店」中，表情如果能收斂一點會更好，以身為女主角而言，表現太誇張會像甘草人物）

◆造型多變的千面女郎。
　（dv8網站、昇龍國際提供）

宋允兒小檔案
生日：1973年6月7日生
星座：雙子座
身高：169公分
體重：48公斤
學歷：漢陽大學人類文化系
知名電視作品：愛情、Mr.Q.、紙鶴、逆火青春、法庭風雲、情定大飯店、我愛熊
知名電影作品：棒
廣告代言：95-97朱麗亞化粧品專屬模特兒、97-98 SK Telecom專屬模特兒、99 Paroma
　　　　　家具、Konika底片、LG Scien廣告、和金成佑合拍綠茶廣告

而這樣紮實的演出經驗，也讓宋允兒的母校..漢陽大學決定聘請她回校擔任講師，教授學弟妹「工作與職場的世界」這門課程，令宋允兒喜出望外，因為她的學位也才是二〇〇一年才剛拿到的而已，宋允兒表示，對他這個重考三次，唸了七年才畢業的「異類老學生」而言，教書實在是至高榮譽。

◆安在旭

宋允兒二三事

　　宋允兒和偶像男星安在旭曾為一對戀人。不過兩人現在都不願再提起這段情，甚至安在旭在來台宣傳時，還特別提出不會回答和宋允兒有關的問題。根據了解，宋允兒和安在旭因合作「逆火青春」譜出戀曲，甚至傳出結婚消息，不過，宋允兒的父親為此大怒，公開表示不希望女兒和圈內人交往，隨後這段戀情便悄然無聲，目前宋允兒正全心衝刺演藝事業，而安在旭則在香港被狗仔隊拍到他深夜和韓國大美女金喜善幽會。

◆對台灣印象很好的宋允兒有可能會來台灣發展。（緯來戲劇台提供）

富家女宋慧喬，倒追男人熱情有勁

有別於「藍色生死戀」中楚楚可憐的恩熙，宋慧喬在「情定大飯店」中，終於嘗到了當千金大小姐的滋味，只不過這個大小姐是個一心想「落跑」的富家女，在有佣人有司機的大房子裡，她只覺得行動受限、呼吸困難，甚至想自殺，寧願去「華克山莊」當女服務生。而倒追「叔叔輩」的華克山莊總經理韓泰俊，則讓她原本了無生趣的生命獲得新生。

如果要比較宋慧喬在「藍色生死戀」中的恩熙角色和「情定大飯店」中的云熙角色，我肯定是比較喜歡後者，尤其非常欣賞云熙的大膽告白，或許年輕就是本錢，她對泰俊似乎有用不完的熱情，配上宋慧喬端莊甜美的臉蛋，「倒追」的行為非但沒有三八做作，反而還令人覺得她誠實自然、真情流露、勇氣可嘉！

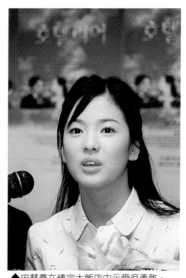

◆宋慧喬在情定大飯店中示愛很勇敢。
（緯來戲劇台提供）

◆有別藍色生死戀的恩熙，云熙是正牌富家女。（緯來戲劇台提供）

云熙喜歡泰俊源於二次英雄救美，一次在她差點被強暴的時候，一次在她生病離家的時候，從此她便對泰俊深深著迷，並主動展開她的追求行動，以下這段就是云熙的「倒追經典」??

「你結婚了沒有.....結婚了？」云熙問
「沒有。」泰俊回答
「有沒有女朋友？」
「我可以問妳為什麼要問這些嗎？」
「你說什麼問題都可以問」
「金云熙小姐，妳以個人的興趣，嗯....你以異性立場關心我，我年紀有點大。」
「你自己說什麼都可以問。」
「你可以問，但我不能通通回答。」

「騙子！……我有個高中體育老師說過，如果躲避
不接住往自己身上飛來的球，就沒有辦法投進球了，
也就是說，如果你躲避接近你的愛……」
云熙頓了頓繼續說：「你不用怕，我還沒向你發球
呢，我爸爸跟我媽媽年齡相差十四歲，韓泰俊先生，
你幾歲？」
望著愣住的泰俊，云熙一邊笑著拋出手中的籃球，一
邊說：「我二十一歲！」說完便轉身走人。
接住籃球的泰俊，一會兒才回過神來，低頭看著手中
的球，上面簽了大大的「金云熙」。

　　云熙面對同齡的容齊（華克山莊董事長之子）追
求，絲毫不為所動，因為在她心中，已經有一個非常
確定的人選，她曾經這樣告訴泰俊：「我在你面前昏
倒兩次之後，到這家飯店來我改變了很多，在飯店，
我第一次跟很多人在一起工作，也第一次大聲笑
了。」、「不管發生什麼事，我不想失去好不容易得到
的可以讓我幸福的機會，也不想失去給我機會的人。」
我非常欣賞一個二十一歲的女生，如此清楚知道自己
在作什麼。
　　而宋慧喬的演技，在「情定大飯店」中也較「藍
色生死戀」有發揮機會，或許觀眾不知道，這位以
「苦旦」走紅的女星，其實是喜劇演員出身，之前演過
不少喜劇，像她在「順風婦產科」中的喜感表現，就
是完全的另一種樣貌，而新作「守護天使」中，宋慧
喬則以比較接近本性的活潑愛笑形象出現，再度在韓
國創下收視佳績。

◆宋慧喬的最新短髮造型。
（dv8網站提供）

宋慧喬最新作品「守護天使」
　　「守護天使」不但在韓國
及台灣播出都有好成績，甚至
宋慧喬在劇中的造型，還在韓
國掀起一股強勁的「天使風」，
幾乎成了漢城時裝的範本。
　　在「守護天使」中，宋慧
喬飾演活潑愛笑的時裝模特兒
「笑笑」，劇中她除了有俐落討
喜的T恤牛仔褲造型，也換穿
不同味道的開襟線衫和西式窄
裙，比以往的劇中形象fashion
許多。
　　宋慧喬說，她未出道前就
夢想當一名服裝設計師，沒想
到設計師沒當成，倒演了時裝
模特兒，還掀起時裝流行風，
她說，這個角色與她本人十分
契合，就連拍戲時都有一種感
應力，台詞只唸一遍就記得。
而宋慧喬為了演好這個角色，
戲開拍前便厲行嚴格的瘦身計
劃，果然這次在鏡頭上人顯得
清麗不少。

◆宋慧喬的簽名

◆容齊苦追云熙，卻總是得不
　到佳人芳心。

韓劇聖地大公開

主景華克山莊，豪賭看秀好所在

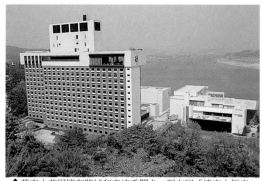

◆華克山莊因擁有賭城和表演秀聞名，現在因「情定大飯店」
更紅。（韓國觀光公社提供）

　　說到韓劇「情定大飯店」的拍攝地「華克山莊」，看過的人一走對它的佔地廣大（女主角臻茵常跑得氣喘吁吁）及豪華的ＶＩＰ樓層印象深刻，事實上華克山莊不但景好，還具備多項娛樂功能，例如豪賭和看秀，所以如果你是個賭性堅強的哈韓族，不妨選擇住在這裡。

華克山莊 Sheraton Walker Hill Hotel

漢城市廣津區廣狀洞山21號
電話：(02)453-0121
傳真：(02)452-6867
時間：賭場二十四小時開放，秀場第一場16：30，第二場19：30
秀場費用：一人四萬八千韓幣（含一杯飲料），若要加用晚餐則為七萬七千韓幣
住宿費用：單人房十九萬韓幣起，雙人房二十七萬韓幣起
http://www.walkerhill.co.kr
交通方法一：在仁川或金浦機場搭乘往蠶室方向的KAL大巴，約一個半至兩小時
交通方法二：搭乘地下鐵5號線在Gwangnaru「廣津站」下車，搭乘計程車約五分鐘抵達，或是在廣津站
　　　　　　等每隔二十分鐘的免費接駁巴士。
交通方法三：在梨泰院的New Seoul Arcade10：00～20：30每隔一小時三十分有免費接駁巴士；在地
　　　　　　鐵2號線江邊站6：00～23：20間每隔二十分鐘有免費接駁巴士；
　　　　　　在東大門Doota斗山塔每天21：30和01：30固定兩班

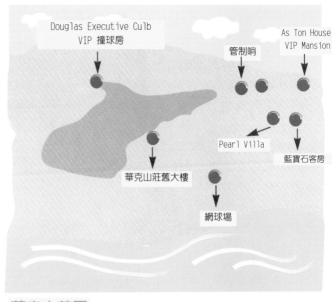

華克山莊圖

華克山莊擁有九百多間客房、十四個不同風格的主題餐廳（如北非式的Sirocco、義大利式的Del Vino、歐式的The Pavilion等等）以及免稅店、會議室、健身房、網球場和游泳池等休閒設施，不過它更傲人的特色在於它擁有韓國規模最大的賭場。而說到這個賭場還要特別一提的是，身為韓國本國人還進不去呢，因為它是專為外國人開設的，因此進場前還有身份的篩檢。

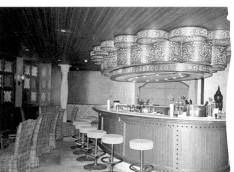

◆泰俊和臻茵曾在這北非餐廳的吧台談心，背景音樂是北非諜影插曲。

◆在這異國情調的石柱前，東賢曾多次向臻茵示愛。

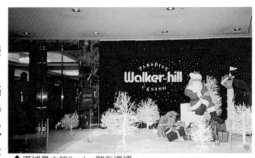

◆漢城最大的Casino就在這裡。

　　小小煙霧迷漫的娛樂場裡準備了輪盤、大小、撲克、百家樂、二十一點和吃角子老虎（又叫拉霸）等多種遊戲，想換代幣試試手氣的人最少一次就是要換個五萬韓幣，當然玩不完還可退回現金，像我這種拉霸拉掉一萬韓幣就心如刀割者，便趕緊換回四萬現金，不敢再試了。（本人很有自知之明，了解自己沒有中獎命，從我統一發票常摃龜就可舉一反三）

◆華克山莊賭場的招牌鑰匙圈。

　　不過導遊說她曾帶過一對新婚夫婦，幸運中了七百萬韓幣，賭場經理還出來和他們合照，真是令人羨慕啊！哦，對了，雖然「賺錢」不容易，但我建議大家無論如何還是要去換那價值五萬的代幣，因為只要換錢，華克山莊就會送你一個豪華精美的鑰匙圈，不管怎麼說也是個「到此一遊」的紀念嘛，具有另類價值。

　　而華克山莊中的另一項重要娛樂，是收費五十塊美金的「華克秀」，這個長達兩個多小時，包含國際知名團體和韓國傳統表演的大型歌舞秀，頗讓韓國人自豪。我們的導遊說：全世界最棒的秀，前三名分別是「拉斯維加斯秀」、「紅磨坊秀」和「華克秀」，大家要不要親眼見證一下呢？

◆華克山莊內華麗的吧台設計

當然身為情定大飯店迷，可能對參觀劇中人的住宿和工作地點更有興趣，那麼就讓我趕緊帶大家去身歷其境一番吧！

首先介紹的是東賢住的「藍寶石客房」，相信從門口的小坡到客房的裡裡外外，影迷都非常熟悉，也想於此留影，不過為了尊重一晚住宿費高達六十萬韓幣（約台幣一萬七千元）的房客，平常這裡是管制區域，只有住戶能進出、攝影，一般遊客要拍照是會被拒絕的。

◆東賢的藍寶石客房外觀。

◆藍寶石客房內的大客廳。

◆東賢和臻茵常在這個門口對話。

◆連這個門口的小坡影迷都很眼熟。

而另外一個更昂貴的住宿點，是東賢和臻茵在裡面跳舞時，不巧碰上泰俊來巡視的ＶＩＰ樓層--Daimond Villa，不過這個Daimond Villa是戲裡面的名稱，事實上這個宴會型客房叫做As Ton House，是住一夜十幾萬的總統套房，要不是拍戲借景，一般人還真的沒機會見到呢！

◆東賢和臻茵曾在高貴的Daimond Villa裡共舞。

◆這是云熙工作的餐廳，也是全劇的第一景。

至於云熙服務的餐廳「Four Seasons」，是華克山莊中最大的Buffet餐廳，而情定大飯店第一集一開始出現的宴客大場面，也是在這裡拍攝，此外，我還在Four Seasons的前後，發現了云熙被瘋漢挾持的樓梯口以及云熙請泰俊吃飯的地方。

◆云熙遭瘋漢挾持的樓梯口，好在只是虛驚一場。

最後，要鄭重介紹的是華克山莊的Lobby...The Pavilion歐式餐廳，造型特殊側面看像瑞士捲的沙發椅，讓人一眼就認出這是全劇的最後一幕??東賢與臻茵重逢的場景，站在這兒彷彿可以聽到男女主角的對話：

「現在，我可以check in嗎？」

「請問你要住多久？」

「永遠....我要永遠陪在妳身邊。」

雖然在「情定大飯店」的劇情中，華克山莊是個有財務危機且營運狀況不是非常理想的飯店，但在現實生活中，華克山莊可是「hot」得很，根據情定大飯店劇組表示，華克山莊每天的遊客都很多，對他們的拍攝其實很不方便，而為了避免好奇旅客的圍觀，通常拍攝工作都拉到晚上十點以後才開始進行，所以雖然外景不多，大家還是累得人仰馬翻。還好這部戲上演之後頗受歡迎，讓出錢的電視台和出景的華克山莊「雙贏」。

◆這是男女主角重逢，上演完全Ending的地方。

朝鮮宗廟歷史，男主角背得滾瓜爛熟

　　還記得在情定大飯店第五集中，臻茵帶東賢去城市導遊的古蹟——朝鮮宗廟(BOX4-9)嗎？而有關宗廟的背景，哈佛高材生東賢也臨時惡補得熟透透，令客串導遊的臻茵都驚訝得張大了嘴，以下是東賢的台詞：

　　「在正殿裡有十九間房間，在那裡有十九位君王及三十位王妃，另外在永寧殿裡，從正殿移過去的十五位君王及十七位王妃神位」「原來是李成桂到漢陽來建造的，但是壬辰倭亂時被燒毀，直到光慧君的時候，也就是西元一六〇八年重建的，共佔地五萬六千五百零三坪……」。

　　雖然東賢表示，自己只是在進來前看了宗廟的介紹，但是能記得那麼鉅細靡遺，想必早已打算要在美女面前好好秀一秀吧，愛情的力量還真是偉大啊！

◆東賢就是在朝鮮宗廟展現了他驚人的記憶力，讓臻茵大大佩服。
（韓國觀光公社提供）

朝鮮宗廟 Jong-myo

地址：漢城市鐘路區薰井洞1號
電話：(02)765-0195
時間：06：00～17：00（3月至10月）
　　　06：30～15：30（11月至2月）
公休：週二
門票：七百韓元
交通：地鐵1、3、5號線「鐘路三街站」7、8號出口步行三分鐘

如今這個位在漢城市鍾路區，供奉先王神位的紀念館，就像我們的「孔廟」一樣，每逢紀念日都有祭祀禮儀，而平時也成為市民散步、新人拍婚紗照的地方。

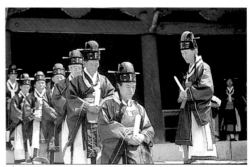

◆這裡按照禮節有各種祭祀活動，頗像我們的孔廟。
（韓國觀光公社提供）

其實說到漢城市區中，類似這樣的古蹟不少，尤其是各個古代宮殿，遊客如織，最有名的五個「宮」分別是景福宮、昌德宮、昌慶宮、德壽宮和慶熙宮，既然要參觀古蹟，我也特別推薦和朝鮮宗廟同時興建的景福宮，因為它是這五個宮中最大的。

建於一三九五年朝鮮李朝時代的景福宮，至今已有五百年歷史。佔地十二萬六千坪的宮殿中，包括文武百官朝政的「勤政殿」，擺設國宴和迎賓的「慶會樓」，提供學者研究學問的「修政殿」、皇帝和王妃就寢的「康寧殿」等等。

◆景福宮是漢城五座古宮中最大的，雖遭破壞依舊挺立。
（韓國觀光公社提供）

景福宮 Gyeong-bok-gung

地址：漢城市鍾路區世宗路1-56
電話：（02）732-1931
時間：09：00～17：00（11月～2月至16：00）
公休：週二
門票：七百韓元
交通：地鐵3號線「景福宮站」5號出口，步行四分鐘

其中景福宮的正殿「勤政殿」，建築還頗有玄機——雖然它從外表看來是兩層，但其實內部只有一層（照今天的說法就是挑高的意思，不過能挑這麼高也不容易）。這棟為現存朝鮮時代木製建築中規模最大的建築物，為了提高宮殿的威嚴性，不但在地上建了兩段高的階梯，設置了別的宮殿沒有的欄杆，還以沒有上下層的區別作為整個建築的最大特色。

另外用來接待外國使節的「慶會樓」也是大規模的木製樓閣，它的特色是建在荷花池上，荷花池內總共有三個人工島，慶會樓建於其中之一，另外兩個設為防火守宮，以補充宮中不足的明堂水，解決地面上的潮氣。由於慶會樓加荷花池，整體造型華美，韓幣一萬元的紙鈔上就有這個圖案，不信大家現在就可以拿出來比對。

而在這古色古香的建築中，也有出租傳統韓服拍照的攤位，一次一萬五千元韓幣，外國觀光客大排長龍，現場換裝加雞同鴨講是一陣亂哄哄，不過如果為了入境隨俗拍照留念，也只有加入戰局了。

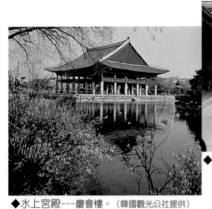

◆外國遊客爭相穿韓服拍照。

◆水上宮殿---慶會樓。（韓國觀光公社提供）

韓國女生的傳統服裝雖然都是高腰式大肚裝，但仔細觀察，在領口、袖子及上衣的長短度上，還是有不少變化。其實這和中國的古裝會隨著朝代不同稍作改變道理一樣，不過大致說來袖口寬闊而華麗的是宮中或舞伶的穿著，而窄袖則是平民女子或是近代為求活動方便的改良式，至於新娘多是穿著紅線配或綠紅配，顯示喜氣。

不過我們的韓國導遊在介紹景福宮時也忍不住感嘆：看景福宮的地面凹凸不平，是因日本人曾大舉挖掘宮裡埋在地下的寶物。曾被日本統治三十五嚴重仇日的韓國，的確是有一段深宮哀怨的。

◆兩款不同型式的韓服，領口、袖口都有差別。

◆為芭比娃娃添購韓裝。

古代韓服標準裝扮

我在韓國也為我的芭比娃娃買了一套小小韓服，不過外國人穿起傳統韓服總是不知哪裡怪怪的⋯⋯其實古代標準的韓國婦女裝扮，還有兩個重點不可忽略：一是月事來潮時臉上要貼三個紅點，分別在前額和雙頰，以示「純潔」；二是為了「貞節」，衣襟上要佩帶一把小刀，但原意並不是遇到歹徒防身之用，而是⋯⋯被玷污之後自殺之用，哇！女人生在古時候，真是太悲情了！

四大韓劇比一比————國外景點篇

在分析「火花」、「藍色生死戀」、「愛上女主播」和「情定大飯店」的全劇景點時，發現了一件有趣的事：這四部戲都各自與某個國外景點息息相關，而其中三部更在國外定情。

像「火花」是泰國，第一集第一幕就安排男女主角之賢和康旭在泰國旅遊時邂逅，並且一時天雷勾動地火，一發不可收拾，讓觀眾感受到異地相戀的強烈震撼力。

而在「愛上女主播」中，女主角善美也是因為選擇到英國遊學兼散心時，不小心撞上了正在開車的翔澤而結緣，雖然當時善美心裡還有佑振哥的影子，但翔澤已經喜歡上這位小學妹了，兩人也在倫敦不少美景中，留下共遊的足跡。

至於「情定大飯店」，則將外景拉到賭城拉斯維加斯，奉董事長之命去拉斯維加斯找泰俊的臻茵，不但成功說服了泰俊回華克山莊當總經理，還因此認識了未來的另一半–東賢，看來臻茵這趟賭城之行，成果實在太豐碩了。

倒是劇中不停提到「全家移民美國」的「藍色生死戀」，從頭到尾都沒有出現美國的影子，而且男主角俊熙和未婚妻幼美雖在美國訂婚，卻是個錯誤的決定，和其他三部戲做法迥異。

經典名句

⊙妳到底不知道什麼呢？妳是說妳不知道申東賢送的花是玫瑰還是百合？
還是妳不知道我只是單純的客人，還是新出現的男人？～東賢的超猛示愛
　哈韓掌門人批：我做過小民調，所有女生都愛死這段話

⊙無法把項鍊戴在自己心愛的人身上，這樣又怎麼能說是成功的人生呢？
　　　　　　　　　　　　　　　　　　　　　　　　　　　～東賢的內心話
　哈韓掌門人批：是啊，追求成功的男士們，多想想吧！

⊙我不能失去妳，妳第一次讓我知道什麼是溫暖。～東賢的簡訊告白
　哈韓掌門人批：追尋溫暖的感覺，是鑑定相守的要素。

⊙千萬不要看獵物的眼睛，看到獵物的眼睛，你就下不了手。
　　　　　　　　　　　　　　　　　　　　　　　　～東賢助理里奧的勸告
　哈韓掌門人批：耍狠守則第一條。

韓國必遊7大景點

完成走訪各劇景點的夢想之後，韓國還有好多知名的遊玩地點等著你的大駕，有清靈的山水路線、熱鬧的瞎拼區玩法、以及感受現代科技的樂園之旅......讓你可以更深一層體會韓國的多樣面貌，走！我們現在就出發！

樂天世界　愛寶樂園　雪嶽山　東大門　南大門　梨泰院　狎鷗亭

景點 1

樂天世界

全世界最大的室內娛樂中心

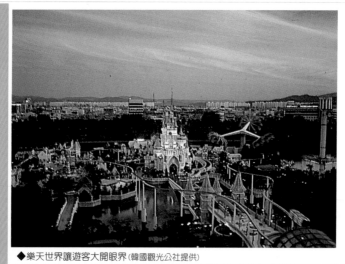

◆樂天世界讓遊客大開眼界（韓國觀光公社提供）

樂天世界是見識韓國繁華及現代化的最佳範本。這個被稱爲「全世界最大的室內娛樂中心」的地方，還在金氏世界紀錄中被記上一筆哦！

一九八九年開幕，佔地二萬五千多坪的樂天世界，擁有室內的「探險城」和位在野外湖上的「魔術島」，另外還有一年四季都可以去的「樂天溜冰場」以及可以體會韓國文化和生活的「民俗博物館」，當然這麼廣大且內容豐富的地方，遊客可能一天玩不完，沒關係，樂天世界還有大飯店可住，加上游泳池、超市、百貨公司和電影院等等，包你在這裡待三天都忙得很。

在「探險城」裡，以「冒險與神秘」爲主題，童話般的夢幻城堡爲中心，四個樓層分別以不同國家特色作爲主題區分，擁有法、荷、德、英、義、西等不同風情區域和包羅萬象的遊樂項目，其中充滿高科技感覺的「電子遊戲機」和「模擬現實機」最受青少年喜愛，而此區由於各項遊戲玩法都比較溫和，也非常適於親子同遊。

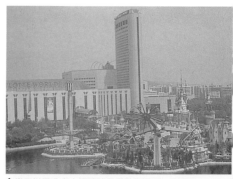

◆樂天世界分室內探險城和戶外魔術島。（韓國觀光公社提

在「魔術島」，遠遠就可以看到高七十公尺的韓國最高自由落體，失重刺激令它大受歡迎，另外，「高空波濤」、「旋轉飛車」、「彗星探險」、「高空滑板」、「順流搬運」、「法國革命」、「瘋狂碰碰車」和四樓的「動感電影院」等也是熱門項目，不少韓劇中情侶熱戀時出遊的地方都是在這拍攝的，想必遊園的歡樂時光正是感情升溫的最佳催化劑吧！

而「民俗博物館」則是表現了自史前時期到高麗時代的生活、文化、歷史展覽館，包括以縮小模型展示 朝鮮王朝時代王宮與庶民生活的「模型村」、表演傳統舞蹈和歌曲的「民俗露天表演場」、在現朝鮮王朝時代市場的「傳統市場」，以及再現文祿之役和慶長之役的「壬辰倭亂館」。

◆一秒鐘頓失重力的感覺，坐過才知多麼嚇破膽。（韓國觀光公社提供）

◆童年的小小夢想，都得以在這裡美夢成真。（韓國觀光公社提供）

◆樂天世界夠炫，令遊客大開眼界。（韓國觀光公社提供）

如何前往　　　　　樂天世界 Lotte World

地址：漢城市松坡區蠶室洞40-1號
交通方法一：地鐵２、８號線「蠶室站」
交通方法二：從仁川或金浦機場搭往蠶室方向大巴或600號巴士
交通方法三：搭乘漢江遊艇在蠶室下船
電話：82-2-411-2000
傳真：82-2-419-1767
網址：http://www.lotteworld.com/chinese/c_index.html(中文)
開放時間：9：30 ~ 23：00 （ 22：00 最後入場)
門票：（單位：韓幣)

門票種類	成人	中學生	兒童	備註
通票	25,000	20,000	18,000	入場及全部娛樂設施（不含電子遊戲）
Big 5	22,000	18,000	14,000	入場及5種娛樂設施、民俗博物館
入場券	15,000	12,000	10,000	入場及觀看演出
夜間通票	18,000	15,000	13,000	17：00點以後的通票
夜間Big 5	15,000	13,000	10,000	17：00點以後的Big 5門票
夜間入場券	11,000	8,000	7,000	17：00點以後的優惠入場券

p.s.：３歲以下兒童免費。

愛寶樂園

內有獅子老虎所生的獅虎

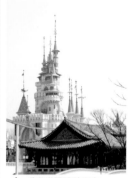

◆ 愛寶樂園設計用心，處處深具美感。
（韓國觀光公社提供）

　　如果你還玩不過癮的話，位於京畿道龍仁市的愛寶樂園也是值得一遊，尤其愛寶樂園中「獅子老虎生下的獅虎」和「會笑的熊」都是「鎮園之寶」，大老遠來看他們的遊客是絡繹不絕。

　　愛寶樂園建於一九九六年，是全世界排名第七的主題公園，也是韓國最有代表性的主題公園，這是由韓國五大企業之一的三星集團所建造，遊客打從進門前就會發現三星集團的用心，因為進門兩旁的道路景觀是一棵楓樹一棵銀杏交替排列，因此變色季節就看到沿路一團紅一團黃的美麗景象。

◆小朋友最喜歡看卡通人物遊行。↑→

◆代表玩偶「花朵娃娃」令人愛不釋手。

◆愛寶樂園裡有全球罕見的獅虎。

愛寶樂園內分爲三個公園：

在「歡樂世界」裡，有四十多種最新遊樂設施及自然野生動物園，遊客坐在巴士中逛園看動物可是笑聲與驚奇尖叫聲不斷，因爲這裡的獅子老虎不但能住在一起和睦相處，還共同孕育了愛的結晶－兩隻全身褐色卻有虎紋的「小獅虎」，令人嘖嘖稱奇；此外最討人喜歡的是園中的一群寶貝熊，訓練有素的它們各有不同「專長」，有的會笑、有的會拍手、還有的會轉圈圈跳舞，耍寶功夫一流。

在「加勒比海水上樂園」裡，可以感受到以中南美洲爲主題的異國風情，遊客在入口處會先看到仿十七世紀的西班牙海盜生活樣貌，從此你便進入海盜探險的世界。這裡有十八項水上娛樂設施，包括可以體驗衝浪快感的「人工衝浪」、享受漂浮舒適感的「漂流水河」以及從二十四公尺高刺激落下的「滑水道」等等，另外高達二點四公尺的人工海浪還會定時翻騰，樂趣十足。

而愛寶樂園的第三個遊樂場是屬於比較專業的「愛寶賽車場」，擁有全長二一二四公尺的競賽跑道，適合喜歡追逐超速快感的朋友。

此外，愛寶樂團也設計了屬於自己的「花朵娃娃」和「饅頭娃娃」，造型可愛討喜，遊客非常喜歡買他們的相關產品像絨毛玩具、飾品、文具等等當作紀念品，像我和友人更在此留連許久，精挑細選不少卡娃伊的小玩意兒。

如何前往	歡樂世界

地址：京畿道龍仁市浦谷面前岱里310號

交通方法一：地鐵2、3號線「教大站」13號出口轉乘1500路巴士

交通方法二：地鐵3號線「良才站」7號出口轉乘1500路、1500-1路巴士

交通方法三：Lotte Hotel、Seoul Hotel、Sofitel Hotel、Shilla Hotel等飯店前有專車前往，車程一小時，車資一萬韓元

電話：(031) 320-5000

網址：http://www.everland.com (中文)

開放時間：09：30-20：00(11-3月到18：00)

門票：入場一萬六千韓元，全場使用券二萬五千韓元，加勒比海灣一萬五千韓元

歡樂世界

門票種類	大人	兒童
全用套票	25,000	18,000
入場券	16,000	11,000
夜中券	20,000	14,000

大人：13歲以上　　兒童：3-12歲　　3歲以下免費

歡樂世界+加勒比海灣水世界通用券（當日有效）

門票種類	大人	兒童
7月-8月	47,000	32,000
5月-6月、9月上旬	40,000	29,000
9月下旬-4月	32,000	22,000

景點
3

雪嶽山

秋天賞楓冬天滑雪四季泡溫泉

◆雪嶽山是韓國最有名的麗山。
（韓國觀光公社提供）

◆新興寺前的大佛，是雪嶽山遊客們最愛取景拍照的地方。
（韓國觀光公社提供）

◆坐纜車上權金城，可欣賞奇岩異石之美。

　秋天賞楓、冬天滑雪、一年四季都可以泡溫泉的韓國名山「雪嶽山」，是韓國僅次於漢拿山、智異山的第三高峰，擁有絕佳的天然美景，而美景中絕對不可錯過的首推「權金城」和「新興寺」，建議大家欣賞完大自然之美後一定要去「雪嶽山溫泉水世界」泡個溫泉，將自己也融入這天賜的好水之中，可說是人生一大樂也。

　「權金城」是觀賞雪嶽山最令人驚嘆的奇岩怪石最佳位置。由於它位於海拔八百公尺高的石頭山山頂，因此要到達必得乘纜車，只要在纜車時間早上八點半到下午五點之間，從「雪嶽山小公園」購票搭乘（往返五千韓元），便可直登權金城，盡覽大片的雪嶽山山景及東海風光。而據說「權金城」的由來，是因兩位分別姓「權」和姓「金」的將軍，為躲避戰禍率領族人在一夜之間堆成的，故取「權」「金」之合成紀念他們。

　從權金城搭纜車下山之後，回到「雪嶽山小公園」，再步行十分鐘左右，便可見到座落著大型佛像的「新興寺」（原名神興寺），這座大佛的身體有一半是木頭身，因此不少信眾都在捐款，希望能為佛像鍍上金箔。

如何前往	雪嶽山 Seo-rak-san

地點：江原道麟蹄郡、襄陽郡、束草市
電話：（033）635-2003
門票：二千八佰韓元
交通方法一：在<東漢城長途汽車總站>或<江南高速汽車總站>，搭長途或高速汽車到<束草高速汽車總站>下車，約四小時，再搭市內巴士7號車，至終點站「雪嶽山小公園」下車，約三十五至四十分鐘車程。
交通方法二：從漢城國內線<金浦機場>到<束草機場>，約五十分鐘，再搭開往雪嶽洞的公車。

雪嶽山風景名勝

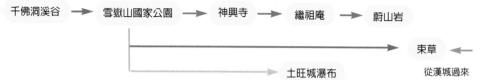

在新興寺裡有一座朝鮮王朝時代鑄造的梵鐘，製造技術細緻精巧，另外還有一項特別的佛物，是用漢字雕刻鑲於木板上的大字經文。新興寺附近的景緻，有點像日本的富士山，風光明媚且沿途都充滿著宗教祥和寧靜的氣氛。不過有趣的是，路上只要有石頭多的地方，都會見到有人在堆高小石子，原來都是在許願呢！據說只要在石頭堆高不倒時許下心願，願望就能實現。

另外雪嶽山還有好幾個代表景點，像溪谷兩岸聳立著奇峰異石的「千佛洞溪谷」、利用天然岩洞建成的小寺廟「繼祖庵」、由六座岩峰構成的大岩山「蔚山岩」，以及最能表現雪嶽山溪谷之美的「土旺城瀑布」等等，都是一幅幅極爲秀麗的山水畫，只可惜這些地方的往返時間至少都要花上二到七個小時，並不是一般觀光客可以從容擁有的，當然如果你有心安排就是要花時間造訪名山，這些景點絕對值得你親自走一遭，尤其是須走八百多公尺的石階和鐵梯才能到達山頂的「新興寺」到「蔚山岩」這一段，已成雪嶽山健行路線中最受人歡迎的精華段。

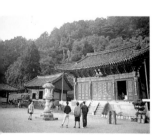

◆新興寺曾遭祝融，不過寺內的大字經文卻依然完好。
（韓國觀光公社提供）

◆雪嶽山溫泉水世界的沐浴之樂變化多多。

如何前往　　　　　雪嶽山溫泉水世界 Seo-rak Waterpia

地點：江原道束草市長沙洞24-1號
電話：（033）635-7711
開放時間：三溫暖6：00～21：00，室外溫泉休閒設施旺季8：00-22：00、淡季10：00-21：00
票價：旺季大人二萬四千韓幣、小孩一萬九千韓幣
　　　淡季大人二萬二千韓幣、小孩一萬七千韓幣
交通方法一：在束草長途汽車總站搭乘3號公車，或開往<雪嶽韓華渡假村>的公車，約二十分鐘
交通方法二：再漢城乙支路韓華大廈、蠶室韓華MART，也有開往<雪嶽韓華渡假村>的班車運行。

　　充滿沐浴之樂的雪嶽山溫泉水世界，擁有溫泉大浴池、室內游泳池、露天游泳場、衝浪池、滑水池、姿態池、瀑布池、戀人池、洞窟池、岩石池及多項新鮮刺激的水上設施。而溫泉大浴池內，還具有按摩功能的水力池、蒸氣室、烤床、冷泉和專人的揉搓去角質服務，對美容塑身都有幫助。

　　至於溫泉的水質對人體的身體健康有什麼樣的幫助？韓國高麗大學「戰略礦物資源研究中心」還特別作了檢驗分析，顯示這裡無色透明的鹼性溫泉，確實具有治療神經痛、關節炎及恢復疲勞等療效。

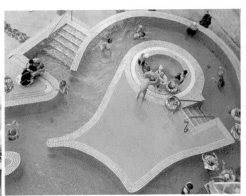

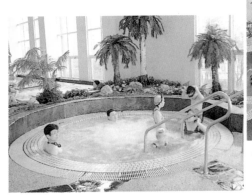

←↑◆雪嶽山溫泉水世界的沐浴之樂變化多多。

雪嶽山水世界溫泉成份含量及效能表

成份	含量(PPM)	功能、療效
鈉	Na30.014	維護滲透壓膜
鈦	Ti3.248	降低血壓、預防心臟疾病
鉀	K0.368	減肥、治療糖尿病、分解血
鎂	Mg0.007	壓制腫傷、防止神經肌肉亢奮
矽	Si11.698	幫助骨骼發育，預防動脈硬化及皮膚老化
氯	Cl10.480	幫助體液滲透，平衡內酸鹼值，促進乳酸形成
鈣	Ca5.917	預防節腸炎、直腸炎、細胞急增、神經衰弱、氣喘、關節炎
鍺	Ge0.964	抗癌、惡性貧血、急性肝炎型貧血、保肝、皮膚炎、高血壓、感冒

(以上為韓國高麗大學戰略礦物資源研究中心檢驗分析)

東大門

24小時的瞎拼聖地

集合了八個百貨市場的東大門夜市，包括了批發零售手工藝的興仁市場、縫紉製品類的廣場市場、服裝鞋子類的平和市場等等，由於規模相當龐大、範圍涵蓋幾十條街，想一口氣逛遍所有地方幾乎是不可能的，還好東大門雖名為「夜市」，事實上是二十四小時營業，因此只要你有心要逛，隨時都可以等到別的景點結束後再繞過來。

東大門中的各個店家，貨色多是一類集中在一層，以著名的「Doota斗山塔」這個百貨城為例，一樓全是女裝、二樓

◆東大門集合了八個市場，熱鬧非凡。
（韓國觀光公社提供）

全是童裝、三樓全是男裝、四樓是時裝百貨、五樓是首飾、六樓是鞋子、七樓是婚禮用品、八樓是娛樂中心、九樓是快餐店、十樓是酒店和正式的餐廳，而地下一樓和地下二樓分別是休閒裝和進口名牌商品。因為貨物齊備，有助於遊客分門別類來尋寶。

◆店面一家接一家，東西多得挑到手軟。

◆外觀豪華亮麗的Doota斗山塔，是個不夜城。

◆韓國風味的道地小吃。

◆琳瑯滿目的髮飾。

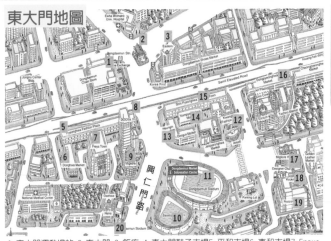

東大門地圖

◆Migliore就在Doota隔壁，較勁意味濃。

◆這就是東大門運動場外有名的帳棚攤子。

1.東大門運動場站 2.東大門 3.飯店 4.東大門鞋子市場5.平和市場6.東和市場7.Freya Town8.斗山塔9.Migliore10.東大門運動場(棒球)11.東大門運動場(足球)12.光熙市場13. 第一平和市場14.南平和市場15.興仁市場16.東平和市場17.Migliore Vallery 18.Designer Club19.Nuzzon20.東大門運動場站

附註：(1)7、8、9為必逛鐵三角
　　　(2)17、18、19為新崛起好逛點
　　　(3)10、11沿興仁門路一帶有帳棚式攤子
　　　(4)12一帶沿路有許多小吃店

　　另外，離「Doota斗山塔」不遠的Migliore和Freya Town都是大型新式百貨，空間更為寬敞，年輕人也比較多。基本上，遊客能好好逛玩Doota、Migliore和Freya Town就已經非常不簡單，該給你拍拍手了，因為就連逛起街來精力旺盛被公推「西門町女王」的我，走完兩家都眼花撩亂，體力略有不支，因為實在面積太大東西太多啦！

　　不過到東大門逛街一定要記得兩件事：一、先把身上韓幣換夠，因為店家通常不接受美金也不接受刷卡，這樣的情況往往造成臨時才急著找地方換錢，很麻煩。二、每家店都有編號，遇到考慮中的貨色，一定要記得它的店是幾號，否則「錯過便是百年身」，要找回同一家不容易啊！

　　而東大門運動場周圍則佈滿了美味的帳棚攤子，有辣年糕、糯米腸、紅豆餅、蔥餅、加工泡麵和土司夾蛋等等，令人垂涎三尺。而這種帳棚攤子看似不大，其實進到裡面發現還挺寬敞，能容得下六、七桌客人，就像一個小店面，而且冬天也有開暖氣，在帳棚攤子裡吃著美食宵夜，是逛街附帶的一大享受。

如何前往　　　　**東大門 Dong-dae-mun Market**

地點：漢城市鐘路區鐘路5、6街一帶
交通：地鐵1、4號線「東大門站」7、8號出口，或2、5號線「東大門運動場站」1號出口。
網址：http://www.dongdaemun.com/foreigntrade/china

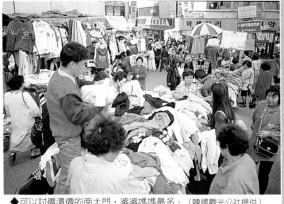

◆可以討價還價的南大門，婆婆媽媽最多。（韓國觀光公社提供）

說到要殺價、要撿便宜，東大門和南大門都是最好的購物地點。

佔地二萬二千坪的南大門市場，從朝鮮王朝建立之初便已成為貨物集散中心，至今擁有六百年歷史，從肉、魚、穀物等食品貨物，到生活雜貨、服裝鞋類、文具用品、配飾擺設等等應有盡有，估計約有八千多個攤位。

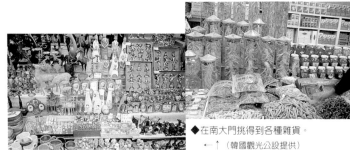

◆在南大門挑得到各種雜貨。
←↑（韓國觀光公設提供）

景點 6

南大門

主婦的最愛

1.首飾商街2.雜貨區3.E棟綜合商街4.女裝區5.D棟綜合商街6.小吃街7.南大門8.人蔘銷售區域9.C棟中央商街
10.時裝區11.新世界百貨12.Mesa百貨13.Good&Good商場14.Silver Town商場15.我住的Seoul Rex Hotel

南大門地圖

其中市場佔貨量最多的女裝更是以物美價廉著稱，讓家庭主婦們可以好好享受一邊逛街看東西、一邊殺價買東西的樂趣。由於南大門聚集的婆婆媽媽多，也難怪在「愛上女主播」中，親和力十足的善美要做生活民情的專題，便是選擇來這裡觀察探訪。

而多數的台灣觀光客喜歡在這裡挑皮件，因為真的比百貨公司裡便宜多了，另外南大門也聚集了非常多的「人參店」，不過這裡比較適合會挑選人參，或是對買人參有經驗的觀光客來選購，否則在語言不太通的情況下，對於人參的優劣不太容易判斷。

◆俗艷的辣妹裝。

雖然南大門的範圍較小，規模大概只有東大門的三分之一，但是因為路的規劃不是很清楚，且店家賣的東西都很類似，所以「記路」也成為逛街時一件重要的工作，而明亮華麗、樓高16層的「MESA百貨」此刻便成為大家辨識方向的地標，當然這裡也是南大門的必逛景點，整棟大樓的設計年輕化，為風格傳統的南大門注入了新活力

◆Good&Good是舊商場的代表。

相形之下，附近的舊商場「Good&Good」和「Silver Town」因為外型較不起眼，似乎人氣也弱了些，不過若真要尋寶，這兩個商場也不可放過，尤其Silver Town是環佩叮噹的飾品寶庫，價格比台灣便宜了許多。

另外在南大門的邊緣，靠近往明洞的方向，矗立了一棟外型頗為古典的建築，就是「新世界百貨」，裡面的東西質感不錯，因此價格也稍高，由於新世界百貨是正常時間晚上十點打烊，因此要逛的人可得早點來。

如果要在南大門用餐，MESA百貨斜對面的韓國食堂街中，有多家韓國傳統小吃，因為菜色豐富又道地，是最佳選擇。

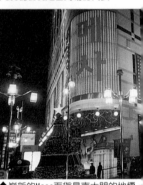
◆嶄新的Mesa百貨是南大門的地標。

如何前往	南大門市場 Nam-Dae-mun Market

地點：漢城市中區南倉洞
交通：地鐵4號線「會賢站」5、6號出口，或地鐵1、4號線「漢城火車站」4號出口，步行5分鐘
　　　可達。

◆梨泰院的招牌都是英文，像到了美國的韓國城。（韓國觀光公社提供）

　　擁有德國、印度、巴基斯坦、瑞士、泰國等異國餐廳，且街道名稱、商店招牌都用英文標示，彷彿置身美國而不是韓國，這兒就是梨泰院。

　　有一點點像台灣的天母，或是幾十年前的中山北路，由於南韓還是受美軍保護的地方，且附近就有美軍基地，因此自然而然造成別具特色的梨泰院崛起，不但白天熱鬧，晚上更是在Disco、Pub、夜總會的通宵達旦下「愈夜愈high」。

　　梨泰院街道並不長，大約只有兩公里。如果從市中心過來，首先便是一家家皮件衣飾的商店分列街道兩旁，約有七、八百公尺長，再進去則有比較多的西式餐廳和酒吧，而梨泰院的後段幾乎全是夜生活的精華段，霓虹閃爍有著使人在深夜流連忘返的魅力。

◆附近是美軍基地，這兒老外特別多。（韓國觀光公社提供）

景
點
6

梨泰院

最有異國風情的街道

◆梨泰院的運動休閒類商品最多。

　　如果你想買些運動休閒類的T恤、鞋子、包包、墨鏡，梨泰院的NIKE耐吉、addidas愛迪達和JANSPORT都是不錯的選擇，尤其是這裡的NIKE直營店，價錢比台灣便宜許多；如果你想看女裝，這裡最有名、最時髦、最受歡迎的女裝店就是「North Beach first avenue」，根據經驗，在這購物因為看英文、講英文比其他地方不懂韓語比手畫腳方便許多，因此購買慾似乎也有升高。

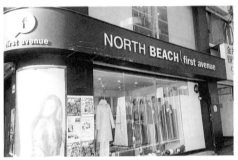

◆知名女裝店首推NORTH BEACH first avenue。

◆唐裝、韓服很受觀光客歡迎。

　　為了配合老外的需要、滿足老外的好奇，梨泰院還有不少唐裝店、韓服店或是韓國傳統手工藝品店，所以想要買韓服穿穿的觀光客，可以來梨泰院選購；當然要買「美式風格」的服裝，像塗鴉的牛仔褲或是西部牛仔的馬靴等等，就更要來梨泰院不可了。

　　此外，梨泰院的名牌仿冒品也是小有名氣，不過因為韓國抓得嚴而且處罰極重，所以不太可能在路上明目張瞻的賣，許多仿冒品店家是把貨存在顧客看不到的地方，再派個小弟來詢問你是否有意願要買，才會帶你去看貨。

如何前往	梨泰院 I-tae-won

地點：漢城市龍山區梨泰院洞
交通：地鐵6號線「梨泰院站」1～4號出口

梨泰院街道地圖

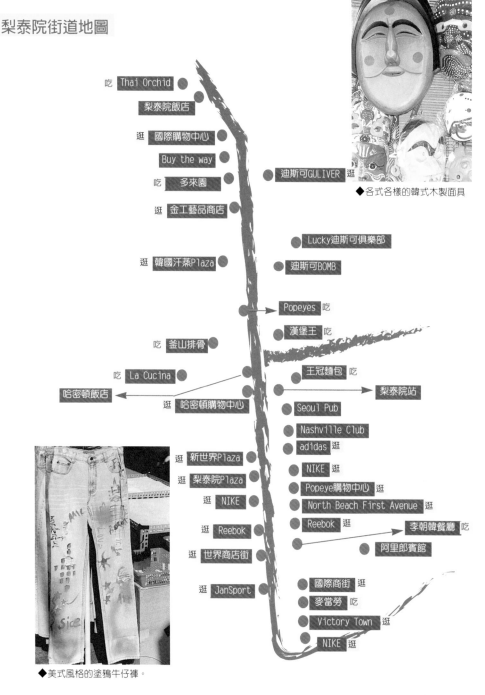

吃 Thai Orchid

梨泰院飯店

逛 國際購物中心

Buy the way

吃 多來園

逛 金工藝品商店

韓國汗蒸Plaza 逛

吃 釜山排骨

吃 La Cucina

哈密頓飯店

逛 哈密頓購物中心

逛 新世界Plaza

逛 梨泰院Plaza

逛 NIKE

逛 Reebok

逛 世界商店街

逛 JanSport

迪斯可GULIVER

◆各式各樣的韓式木製面具

Lucky迪斯可俱樂部

迪斯可BOMB

Popeyes 吃

漢堡王 吃

王冠麵包 吃

梨泰院站

Seoul Pub

Nashville Club

adidas 逛

NIKE 逛

Popeye購物中心 逛

North Beach First Avenue 逛

Reebok 逛

李朝韓餐廳 吃

阿里郎賓館

國際商街 逛

麥當勞 吃

Victory Town 逛

NIKE 逛

◆美式風格的塗鴉牛仔褲。

景點 7

狎鷗亭

消費最高明星最多的地方

◆狎鷗亭的創意街景。

　　狎鷗亭是漢城物價較貴的地方，當然這裡的商品品質也最高檔，大概都不會比台灣便宜，因此如果沒有什麼非買不可的東西，來到這裡最好是把卡藏好，專心「品味」以免敗家。

　　從地鐵狎鷗亭站出口的「現代百貨」對面，一直到維多利亞式建築的「Galleria百貨」對面，以狎鷗亭路為中心一直延伸到 3km外的街道，都是沿路可以感受時尚品味的精華所在，這裡的珠寶店、皮革店、咖啡廳、婚紗樓都有歐式風格。

◆歐式風格的服裝店和美容沙龍。 ↑→

　　遊客如果想直接殺到那最最Fashion的「Galleria百貨」，從地鐵「狎鷗亭站」出來後，可以轉搭直行狎鷗亭路的所有公車，大約五分鐘在Galleria百貨下車，或從地鐵站出來後就坐計程車過去，因為這段路走起來要花個二十分鐘。

◆狎鷗亭地標---維多利亞式建築的
　Galleria百貨。

狎鷗亭街道地圖

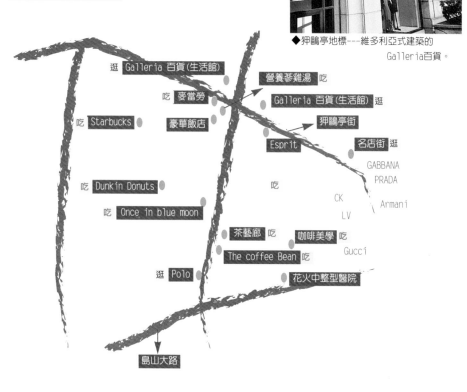

逛 Galleria 百貨(生活館)

吃 麥當勞

吃 Starbucks　　豪華飯店

營養蔘雞湯 吃

Galleria 百貨(生活館) 逛

狎鷗亭街

Esprit　　　　名店街 逛

GABBANA
PRADA

吃 Dunkin Donuts　　　　　　　吃　　CK
　　　　　　　　　　　　　　　　　　　　Armani
吃 Once in blue moon　　　　　　LV

茶藝廊 吃　咖啡美學 吃

The coffee Bean 吃　　　　Gucci

逛 Polo　　　　花火中整型醫院

島山大路

如何前往　　　　**狎鷗亭 Apguieong**

地點：漢城市江南區狎鷗亭洞
交通：地鐵3號線「狎鷗亭站」

　　Galleria百貨分爲「生活館」和「精品館」，生活館主要銷售的是韓國本身的高級品牌，而精品館則是集合了國外各名牌。而不知是否大家還記得在「情定大飯店」中，泰俊爲了幫臻茵買生日禮物，趕在一家百貨公司快打烊前匆匆選了一條項鍊，但之後因爲發現東賢也買項鍊給臻茵，所以覺得自己買的不值錢……不過這條項鍊肯定高檔，因爲他就是在Galleria百貨中的名牌珠寶EBERETE買的。

　　此外，全球知名名牌店多集中在狎鷗亭路和島山大路的交界處，包括LV, Prada, Gucci, Armani, CK, GABBANA等，都是氣派獨棟的建築。當然能應付得起這種名牌消費的，多是名流貴婦和影視明星，所以如果能悠哉地在這逛街或喝個下午茶，或許眞有機會碰上我們叫得出名字來的韓國藝人呢！

↑←◆世界名牌多是獨棟建築。

　　狎鷗亭喝茶喝咖啡的選擇非常多，義大利風格的知名咖啡連鎖店「The Coffee Bean」、以人參茶聞名的傳統韓式茶館「茶藝廊」、擁有輕鬆Jazz音樂享受的————「Once in blue moon」等，都是不錯的選擇。

　　而我個人尤其推薦的是結合日式服務和歐式裝潢的「咖啡美學」，不僅因為咖啡口味選擇多多，咖啡美學具有巧思的小庭園和浪漫的室內裝潢氣氛，都讓我一進去就走不了了。

　　另外值得一提的是，在咖啡美學附近，步行約三分鐘，會看到一棟略為眼熟的整形醫院，對啦！它就是「火花」裡，整形醫生康旭和太太皮膚科醫生敏晶的工作診所。

◆咖啡美學的裝潢設計具有巧思。

◆在狎鷗亭喝下午茶是一大享受。

◆火花中康旭和敏晶的診所就在狎鷗亭咖啡美學附近。

　　旅遊之樂絕對少不了購物，不管是要買高貴名品還是小玩意兒、要自用還是要送人，總之如果能買出兼具「紀念價值」和「物超所值」的東西，都可以興奮好久、得意半天！在此我以經驗提供各位選購「韓貨」的方向，祝大家消費順利、買得高竿！此外，「吃得美味」對一趟旅遊有絕對的加分作用，不過想要餐餐吃得道地又要吃出不同口味，也是要事先做點功課的，在此也介紹韓國美食基本菜單，你可都要嚐過才不枉費你這趟精心策劃的韓國之旅喔！

哈韓族逛大街

人蔘

必**買**物一

　　韓國高麗蔘無人不知無人不曉，由於被認爲是可治百病、活絡神經、養顏保健的聖品，因此價格也非常昂貴，但要如何鑑定是不是好蔘並不是件容易的事，爲免受騙上當，最好還是在人蔘專賣店或免稅店購買。

　　根據專家表示，最好的蔘是百分之百六年蔘，坊間標榜的什麼七年蔘八年蔘都是假的，因爲人工養的蔘不可能長到七、八年。至於五年以下的蔘品質就不好了，也許價格便宜但只有人蔘的味道，並沒有太多人蔘的養份，像許多做成人蔘茶包的多半都是利用五年以下的人蔘，喝起來有人蔘味卻沒有人蔘的功能，總之就是一分錢一分貨。

　　另外專家也不建議買人蔘膠囊，因爲膠囊是米做的，多少會影響一點吸收力。

←↑◆(韓國觀光公社提供)

紫水晶

必買物二

　　和人蔘一樣，紫水晶工廠通常也是旅行團安排的必參觀點，紫水晶散發的高貴氣質，很容易討女士歡心，而紫水晶的珍貴程度，也讓它與鑽石、紅寶、藍寶、翡翠同列世界五大寶。不過畢竟這種東西單價不便宜，掏錢時可別太衝動。

　　雖然鑑定水晶純度，一般人會用觀察透明度、燒頭髮或拿兩顆水晶看看是否相吸等等，不過並不太準，最好的方法還是在專賣店由機器鑑定。不然就是以許多人相信的「緣份說」來決定，由於水晶會影響磁場，因此你第一眼看上的那個就是與你有緣，一般人相信這樣的水晶會為「主人」帶來好運，而想要愛情運的女生，可試著配戴粉紅水晶。

　　通常在紫水晶工廠裡，我們也會看到「韓國玉」首飾，這種玉比我們一般認定的玉顏色淺些，戴起來也是走氣質路線，很受女性觀光客青睞。

◆有助戀愛的粉紅水晶。

（韓國觀光公社提供）

泡菜

必**買**物三

　　印象中，韓國的未婚小姐們好像在出嫁前至少都要學會做泡菜，才有資格談嫁人，不致遭夫家挑剔，不過這似乎已是過於傳統的觀念，現在的韓國女性大概也沒什麼時間慢慢泡，都直接買現成的，至少從韓劇裡的女主角們身上，我看不出誰在做泡菜。

　　而來韓國好像總要帶些泡菜回家繼續回味才有意思，其實在韓國買泡菜太容易了垂手可得，價錢也超便宜，不過要記得臨走前再買，否則泡菜因「真空包裝」會鼓起，容易被刺破造成攜帶不便。

◆(韓國觀光公社提供)

泡麵

必**買**物四

　　「全世界最好吃」的泡麵究竟是哪一國的？我想台灣、日本、韓國、泰國可說是四強競爭激烈，台灣的味香料實在、日本則重視湯頭、韓國當然是以辣聞名，而泰國除了辣再帶點酸，總之來到這四個地方，挑些美味、便宜又攜帶方便的「泡麵禮」回去犒賞親朋好友和自己，絕對錯不了。

　　不過人在韓國選泡麵，常因牌子太多，又看不懂韓文，挑得頭暈眼花，在此建議包裝上寫著大大漢字「辛」的那種，是人人說讚。

海苔

必買物五

　　韓國海苔脆脆的又帶點辣味非常爽口，是絕佳零食，連台灣7-11推出的韓式御飯糰新口味，都強調皮是正宗的「韓國辣味海苔」。

　　而海苔作成湯也是韓國人作月子時必吃的補品，相信看過「愛上女主播」的觀眾一定都很清楚，迎美騙佑振她墮了胎之後，兩人便在家煮海苔湯喝，而這時佑振的媽媽闖進來一看，便立刻反應：妳又沒懷孕，喝什麼海苔湯？可見海苔湯在韓國的功能就是補品。

　　此外，過生日也要喝海苔湯，以顯示壽星當天最尊貴的身份。

風味茶
必**買**物六

　　雖然台灣號稱茶葉王國，好像都是外國人要買我們的茶葉，我們不怎麼需要出國買。但是韓國別具風味的「柚子茶」、「五味茶」和「米茶」，喝起來眞是挺有味道，尤其是「柚子茶」的作法，因爲是將柚子皮搗成果醬狀，因此喝的時候還可以吃到柚子渣，口感不錯。

　　此外我也十分喜愛的「米茶」，是以米和麥芽發酵而成的，喝起來像豆漿和米漿的混合口味；至於頗補的「五味茶」，是以五味子的果實和人蔘合煮，因此可體會到酸、甜、苦、辣、鹹等五味。

　　而買茶最大的好處是，回國後可以喝很久，且每次飲用時都可再慢慢回味遊韓的時光，這是最值得的地方。

◆柚子茶

◆五味茶

髮飾

必**買**物七

　　韓國女生非常會裝飾頭髮，尤其喜歡利用髮圈、髮夾、髮簪等把頭上弄得閃亮亮，走在路上你會發現幾乎每個女生頭上都戴了好幾個髮飾，像是我們台灣賣髮夾的小姐才會出現的打扮，不過看久了也挺順眼，覺得她們創意十足。

　　既然「頂上功夫」發達，髮飾也自然設計得漂亮、種類繁多且價格便宜，非常值得大量採購。其實台灣許多批發店和路邊攤的髮飾都是從韓國帶的，所以我們身處原產地購買，價格當然是更划算囉！（韓國歸來之後，發現自己對打理髮型更有一套，常常頂著「高麗妹頭」出門，算不算是「留學收穫」？）

冬衣

必**買**物八

　　由於韓國有較長的冬季和氣溫普遍偏低的春秋兩季，因此禦寒保暖的衣物也製作得比較多，從毛料大衣、皮衣、雪衣、帽子、圍巾、手套等，韓國做得都比台灣紮實且便宜，當然這也是他們的需求量較大產生的結果，所以我們若要選購衣物應掌握這個方向比較值得。

　　此外，韓國的亮片牛仔裝也是頗具特色，或許韓國的審美觀對亮晶晶的東西格外有好感，因此像來台的歌手金賢政，在表演時穿的那種華麗嬉皮式亮片牛仔裝，韓國東大門、南大門等地都有賣，價錢也不貴。

賤兔

必**買**物九

　　這個以動畫人物發展出來的小東西可不得了，走紅後行銷海內外，足足讓韓國賺了二千六百億，真是超人氣。業者分析，或許是因為賤兔沒有語言，純靠可愛又耍賤的動作表演，容易打破國界，贏得認同。

　　而賤兔在韓國的地位，如同日本的凱蒂貓，讓人愛不釋手。記得在「情定大飯店」中，那位爸爸因為忙於開會把她交給飯店照顧的小女孩，就是抱著一隻大賤兔（討好小孩的必需品）。

　　本團每次自由解散各自shopping，回來總發現大家都不約而同買了賤兔，不管是會kiss的賤兔、賤兔手機鍊、賤兔包包、賤兔絨毛玩具、賤兔方向盤套等等，看了都讓人心情愉快，送禮自用兩相宜。

賤兔檔案
原名：Mashi Maro
直譯：瑪西瑪露
中文名：賤兔
（又有人稱霸王兔、流氓兔或獵奇小兔）
出生地：韓國
出生年：西元1999年
作者：Kim Jee-In 和 Jang Mi-Yeong
特技：能從背後拿出許多道具，像馬桶、馬桶刷、酒瓶⋯外表白胖可愛的Mashi Maro，個性卻是常使壞的另類惡劣，尤其屁股是它最重要的武器。

泡菜

必**吃**韓食一

　　韓國人比我們想像中還要愛泡菜、依賴泡菜，不少人沒有泡菜就吃不下飯。而泡菜在韓國人的「研究開發」下，竟高達兩百多種口味，幾乎只要是你能想得出來的「植物」都被他們給「醃」了！哈！哈！

　　所以身在韓國多天，我們也是天天吃泡菜吃不煩，不但因為種類多，且每家做的口味都不同，即使都是台灣最常見的白菜泡菜，也有的鹹一點，有的辣一點，有的酸一點，大概是那家老闆娘愛什麼口味就呈現什麼口味了吧！

　　當然討論「泡菜味道」也成了每天餐桌上的話題：「我覺得昨天那家比較好吃」、「是嗎？那個太鹹了吧，今天的才好吃」而我個人吃白菜泡菜也有個怪癖，就是只吃葉子不吃梗，希望同桌者有人只吃梗不吃葉，這樣才不會浪費啊！

（韓國觀光公社提供）

烤肉

必吃韓食二

　　韓國烤肉不但好吃而且好玩。

　　原本在台灣就愛在美食廣場吃韓國烤肉的我，到了地主國更是不可放過，不過韓國烤肉也有他們的規矩，首先大部份的烤肉店都是榻榻米式，需跪坐著烤，嘿！這個有意思，讓我乍看之下好像挺賢慧的，但是翻肉工具卻讓我顯得有些笨手笨腳，因為他們的筷子是扁的，也就等於手中拿的是兩支長方形塊狀物，旋轉不易，或許夾得穩吧，但夾小東西好困難，還從來沒想過筷子也有圓形以外的形狀（所以也有不少觀光客花錢買扁筷子回國作紀念）。

　　此外，烤肉吃法是先將烤好的肉沾上味噌辣椒醬，再拿起大片的山葉，將烤肉整個包起來，裹成小小一ㄊㄨㄛˊ，然後一口塞進嘴裡，肉、菜、醬混合為一，真是美味至極。

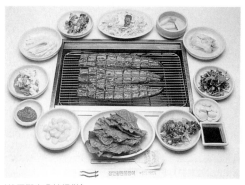

（韓國觀光公社提供）

人蔘雞

必吃韓食三

　　並不喜歡人蔘味道的我，知道要吃「人蔘雞」這餐，心裡直嘀咕：會不會像吃中藥啊？沒想到一口嘗下去，簡直欲罷不能，由於人蔘雞不是大家合吃一隻雞，而是一人一盅小雞，看起來就好可愛，小雞的肉超嫩，把小雞剖開，裡面還包著我最愛的糯米飯，口感亂讚一把。

　　根據了解，這道韓國名菜，做起來可是很花功夫的，要把雞肉用人蔘、紅棗、糯米精燉二小時以上，出來才有入口即化、齒頰生香的口感。至於那人蔘雞湯也是味道鮮美，這時候愛吃辣的我又把那紅紅的泡菜汁給滴進去，哇！好一盅「Ｑ嫩泡菜人蔘雞」！若再配上一杯人蔘酒，一切就更加完美哩！

（韓國觀光公社提供）

拌飯

必吃韓食四

　　物美價廉俗擱大碗的拌飯是韓國最普遍的正餐，常常看到賣場裡做生意的小姐一邊算帳一邊吃著拌飯，黃黃的蛋汁遍布在每顆飯粒上，光是看顏色就覺得一定粉美味。

　　其實拌飯的特色並無其他，就是將炒熟的豆芽野菜或蘿蔔黃瓜絲，覆蓋在用瓦碗盛好的米飯上，再加個荷包蛋，攪拌後食用，　雖然素材不貴，不過製成的效果卻是色香味俱佳。

　　至於拌飯的由來，跟韓國傳統的重男輕女觀念有很大的關係，據說以前的女人不能跟男人們同桌吃飯，得等男人用完餐後再上桌，為了避免麻煩且先填飽餓得發慌的肚子，女人作菜時就先把飯啊菜啊撥一點到碗裡攪拌了吃，便成「拌飯」。

　　哼！還好拌飯味美，不然聽了這由來還真為韓國女人的委曲不爽。

（韓國觀光公社提供）

冷麵

必吃韓食五

　　辣是韓國各式料理的共通點，但冷麵卻是各種辣料理中之最。

　　特別在多寒季節，韓國人最愛吃辣到嘴唇發麻身體發熱的冷麵，由於這樣食物源於北韓的平壤，所以一般我們都會看到「平壤冷麵」這樣的說法，想要吃道地的口味，通常要找標榜是北方食物或以北境地名爲招牌的餐廳，所製的冷麵才算是眞正的傳統料理。

　　麵本身是五穀製成，使用的佐料也非常簡單：切成對半的水煮蛋，一小撮香菜或小黃瓜絲，有些則多放些牛肉或雞肉片，最後再加上一匙辣醬和芥末，不過你可別小看這辣醬，它可就是美味的來源，只是往往會讓人嗆出眼淚來。所以如果你不是很能吃辣的人，辣醬的部分最好是自己調理，斟酌決定到底要放多少才合適。

　　由於冷麵的湯頭清淡爽口，韓國人也常在享用完烤肉菜餚後，吃它一碗當作主食，同時也解油膩。

（韓國觀光公社提供）

各式年糕

必吃韓食六

1. 辣年糕：

是韓國最有名最有特色的小吃。把米糕的長短粗細切得像我們的甜不辣形狀，再加上辣椒、蔬菜、蔥等辛辣酢料調味，炒成紅紅的一盤，哇！看了就要流口水呢！

2. 裹著巧克力的人蔘年糕：

很像我們平時吃的巧克力派甜食，不過因為內層夾著年糕，所以口感特別Q，當然這樣甜食在韓式製作下，也加了「國寶」人蔘進去，你可以想像巧克力加人蔘是什麼味道嗎？Oh! My Good......但無論如何，一定要吃一口。

3. 年糕片湯：

將米糕以清淡的方式切片作湯就是年糕片湯，跟台灣的湯年糕吃法差不多，不過在韓國，這是傳統的節慶食物，陰曆或陽曆元月一日每家都要吃米糕片湯。。

各式煎餅

必**吃**韓食七

1.蔥煎餅：

又叫「韓式披薩」，它是將蔥、辣椒、泡菜和各種海鮮與麵粉加水調合後，在平底鍋上慢慢用溫火煎，煎到兩面稍微焦黃時最好吃，酥脆可口，香味四溢。

2.綠豆煎餅：

用綠豆和米粉做成的煎餅，味道爽口，也是最適合下酒的小零食，通常韓國人喜歡在食用綠豆煎餅時，沾著芽油等佐料吃，更是美味。

蛆

必**吃**韓食八

這樣小吃在韓國風景名勝或熱鬧的街邊好像都有賣，遠看像台灣的「燒酒螺」，但近看才發現好像是——蛆，我的媽呀！雞皮疙瘩都起來了，導遊看到我們的反應立刻笑著說：「大家別客氣，這個我請客，儘量吃儘量吃。」看到她的賊樣更是沒人敢碰，所以至今我還不知它是什麼味道，有誰吃過了可否告訴我？

【關於韓國】

地理位置

位置介在中國東北、俄羅斯和日本群島之間，是東亞第一大半島，面積為220000平方公里，其中南韓為99000平方公里。地形以山地、丘陵為主，全國面積的百分之七十。

氣候

氣候屬溫帶季風氣候，年溫差較日本為大，近似華北，可明顯感受四季變化。冬季較台灣長，為11月到3月。另外6月到8月是雨季，三個月降雨量佔了全年的一半。

歷史

1. 韓國深受中華文化的薰陶，是漢化很深的國家。周武王十三年，封箕子於朝鮮，教 民禮義、耕種、育蠶及紡織等法，中華文化大規模輸入。漢武帝元封二併朝鮮，分其地為臨屯、真蕃、玄菟、樂浪四郡。東漢末年，朝鮮分裂為新羅、高句麗、百濟等國，先後到中國朝貢受封。

2. 近代強鄰日、俄自南、北兩方侵入，朝鮮半島成為日本大陸政策的跳板。甲午戰爭後被迫脫離中國獨立，西元1910年被日本併吞，受日本統治35年之久。

3. 西元 1945年8月，第二次世界大戰結束前夕，俄國參戰，占領中國東北外，控制朝鮮半島北緯38度以北土地，建「朝鮮人民共產國」共產政權，38˚線以南，由韓人成立大韓民國。1950年6月25日蘇俄唆使北韓共軍南犯，爆發韓戰，1953年畫定停戰線，迄今南北依然對峙。

【遊韓注意事項】

衣著

冬季前往韓國旅遊或滑雪者，絕對知道要帶厚的大衣或雪衣，不過春（3~5月）、秋（9~11）兩季欲前往韓國遊玩、賞楓的人，也要記得帶一件厚外套，因為這時韓國早晚的天氣還是很涼，中午才會溫暖。

此外，由於韓國室內通常都會開暖氣，因此大外套裡的衣服不要穿太厚，以免進了暖氣房又嫌太熱。

漢城一年平均溫度如下：

1月	2月	3月	4月	5月	6月	7月	8月	9月	10月	11月	12月
-3.5	-1.1	4.1	11.4	17.1	21.1	24.5	25.3	20.5	13.9	6.6	-0.6

貨幣與匯兌

韓幣的基本單位為W（WON），總幣分為10、20、50、100、500元五種硬幣以及1000、5000、10000元三種紙幣。（通常10元已無用途，50元打電話最方便，而500元差不多是一瓶礦泉水的價格）

台幣與韓幣的匯率約為1比36，不過台灣各銀行都無法直接兌換，只有中正國際機場內有一家兌換窗口可換，不過匯率不太划算，因此建議需要兌換韓幣者，記得一定要在台灣先換好美金，再到韓國的機場內銀行換成韓幣，此外，觀光飯店內櫃台或市區的銀行也可兌換，如果是跟團者通常是向導遊換錢。

簽證

遊韓最方便的就是簽證問題，如果只是停留15天內的短期觀光，便無須辦理簽證，只要持可證明15天內離開韓國的機票即可。

時差

韓國時間比台灣快一小時。

打電話

首先要強調的是，台灣的手機帶到韓國，因頻率不通是無法使用的。

韓國的公用電話分藍色、銀色和卡式電話三種。其中藍色是投幣式，銀色可投幣也可使用IC卡，而卡式電話的卡又是另一種，這兩種電話卡都可在機場商店、飯店及市內便利商店購買，有2000、3000、5000、10000四種價格，打國際電話只能使用銀色和卡式電話。

以從韓國打電話回台北為例，只要直撥001-886-2加2XXX-XXXX（不用撥區碼前面的0），另外打

附

錄

機則是001-886-2之後，加去掉前面0的九位數手機號碼。

市內電話部分，3分鐘以內一通為40元韓幣，可接受10、50、100元硬幣。而市外長途電話，需使用長途電話專用的銀色電話，可投入硬幣或使用IC電話卡。

若要從台灣打到漢城，打法是012-82-2XXXX-XXXX

台韓國際線班機

從台灣往韓國的班機，目前只有國泰(CX)、泰國(TG)兩家航空公司，航程時間都是2小時20分鐘。

國泰航空每天來回各一航班，台北→漢城固定班機起飛時間為17：10，漢城→台北為09：35(為晚去早回方式)。 國泰航空公司電話為台北： (02) 2715-2333，韓國： (032) 744-6777。

而泰國航空除了天天都有來回班機之外，星期三、五及四、六還分別再加開去、回各一班，選擇較多。

每天為台北→漢城12：50，漢城→台北17：30(為午去晚回方式)星期三、五為台北→漢城15：20；星期四、六為漢城→台北09：00。泰國航空公司電話為台北： (02) 2715-4622，韓國： (02) 2307-0011。

詳細班表如下：

台北→漢城

航空公司	班機標號	航班(星期)	起飛時間	抵達時間
泰國航空	TG634	一～日	12：50	16：15
	TG638	三、五	15：20	18：45
國泰航空	CX420	一～日	17：10	20：40

漢城→台北

航空公司	班機標號	航班(星期)	起飛時間	抵達時間
泰國航空	TG639	四、六	09：00	10：30
	TG635	一～日	17：30	19：00
國泰航空	CX421	一～日	09：35	11：10

出入境手續

出示護照、回國機票、入境卡予檢查員，說明入境目的及停留時間。卡片分為入境、離境兩聯，後者需保留至離境時提出，不可遺失。之後至1樓領取行李，再至海關提交申報單。

離境時至少要提前一小時到達機場理登機手續並購買機場稅。辦好後提交離境卡並通過海關檢驗便可登機出境。

仁川機場之機場稅為1萬五千韓元（離境繳交），金浦機場為九千韓元。

韓國國內線班機

韓國國內線的航空公司有大韓航空（KE）和韓亞航空（OZ）兩家。

韓國有漢城的仁川機場、釜山的金海機場和濟州島的濟州機場等3個國際機場，以及從漢城國內線的金浦機場連接十三個主要城市的國內機場（光州、大邱、麗水、束草、原州、蔚山、江陵、浦項、麗川、木浦、群山、大田、清州）。

由漢城到其它城市的航程按路線一般約需至少四十分鐘。

韓國國內主要航線如下：

航線	所需時間	費用	每日班次	
	(分鐘)	韓元)	大韓航空（KE)	韓亞韓空（OZ)
漢城→釜山	60	55.500	28-30	21-23
漢城→濟州	65	70.000	19-23	13-15
漢城→束草	50	43.500	3	無
漢城→江陵	50	40.500	4	3

機場到市區的交通工具

從仁川機場前往市區的交通工具有計程車、KAL大巴、機場巴士、地鐵等等。

計程車

到市區車程約四十分鐘，車費大約二萬元韓幣。（韓國計程車的收費行情跟台灣差不多）

KAL大巴

票價為六千到一萬元韓幣不等，依遠近距離收費不同，每二十至三十分鐘發車，到市區約四十至五十分鐘，各線路以通往各大飯店為主，所以如果你是要先前往飯店放行李，乘坐KAL大巴士花費較經濟，是最佳選擇。

仁川國際機場到漢城的大巴路線如下：

1.梨泰院

停留地：

首都飯店－皇冠飯店－哈密頓飯店－梨泰院飯店－西冰庫－新東亞公寓－二村地鐵站－大韓生命63大廈－汝矣島地鐵站－仁川機場

機場車位號碼：5A，10B

運行間隔(分)：12-18

首班車(市內)：04：15

首班車(機場)：05：40

末班車(市內)：21：00

末班車(機場)：22：55

所需時間(分)：70

車費(韓元)：6000-10000

2.漢城市政府

停留地：仁川機場－金浦機場－韓國飯店－廣場飯店－樂天飯店－朝鮮飯店－大韓航樓

機場車位號碼：4A,10A

運行間隔(分)：20

首班車(市內)：05：40

首班車(機場)：05：53

末班車(市內)：19：00

末班車(機場)：22：22

所需時間(分)：100

車費(韓元)：6000-10000

3.南仁

停留地：

仁川機場－金浦機場－假日漢城飯店－漢城火車站－希爾頓飯店－海亞特飯店－新羅飯店－諾博特爾國賓江南

機場車位號碼：4A,10A

運行間隔(分)：30

首班車(市內)：05：45

首班車(機場)：06：00

末班車(市內)：18：50

末班車(機場)：22：30

所需時間(分)：110

車費(韓元)：6000-10000

4.江南

停留地：

仁川機場－金浦機場－宮殿飯店－里次卡爾頓－諾博特爾國賓－江南－Coex洲際飯店－漢城新

生飯店－州際飯店－宮殿飯店－仁川飯店

機場車位號碼:4A.10A

運行間隔(分):30

首班車(市內):05：30

首班車(機場):06：10

末班車(市內):18：00

末班車(機場):22：25

所需時間(分):120

車費(韓元):6000-10000

5.蠶室

停留地:仁川機場－金浦機場－樂天飯店－東漢城長途巴士客運站－華克山莊飯店

運行間隔(分):4B．9B

運行間隔(分):20-30

首班車(市內):05：40

首班車(機場):05：38

末班車(市內):19：20

末班車(機場):22：18

所需時間(分):120

車費(韓元):6000

6.金浦機場

停留地:金浦機場－仁川機場

運行間隔(分):3A.11A

運行間隔(分):5-10

首班車(市內):04：40

首班車(機場):05：40

末班車(市內):21：30

末班車(機場):22：30

所需時間(分):35

機場巴士

可搭乘600、601、602、605、606號巴士,前往市區和江南地區的各個觀光景點或百貨公司,票價為五千五百韓元起。

地鐵

搭乘地鐵5號線可以到達市區的轉乘站「永登浦區政廳」。

市內旅遊的交通工具

在漢城市內旅遊的交通工具,有巴士、長途客運、火車、計程車與地鐵等數種可供選擇。

1.巴士

分市內巴士、市外巴士、高速巴士。

市內巴士行駛於漢城市內,票價依路程遠近而有所不同,不過市內巴士只有韓文標示。

市外巴士的路線相當密集,負責聯繫漢城近郊與小村鎮的交通,共有東漢城巴士總站、上鳳巴士總站(往春川、三陟)、南部巴士總站(往扶餘、俗離山)、西部巴士總站(往臨律閣、議政府)、新村巴士總站(往江華島)以及漢城火車站巴士總站(往仁川、富平),前往不同的地點,就要到不同的巴士總站搭車。

高速巴士只行駛於各大都市之間,在江南區的高速巴士總站與東漢城巴士總站,皆可搭乘往利川、釜山、大田、慶州、江陵、束草等地的速巴士。

附
錄

2.長途客運

路線	運行時間	運行間隔(分)	所需時間	豪華票價(韓元)	普通票價(韓元)
漢城"釜山	06：00～20：40	15	5時20分	25.500	17.100
漢城"慶州	06：00～18：30	40	4時15分	21.700	14.600
漢城"束草	06：00～23：30	15-20	3時10分	14.800	10.000
漢城"江陵	06：30～23：30	30-60	4小時	18.900	12.800

3.火車

　　韓國列車的等級分為快車「新生活號」、快車「無窮花號」、普通車「統一號」三種。

　　路線包括京釜線（漢城～釜山）、湖南線（漢城～木浦）兩大幹線與全羅線（漢城～麗水）、中央線（清涼里～廣州）、嶺東線（清涼里～江陵）等支線。

　　火車是依目的地不同，其出發站也不一樣，車費依其距離不等。大部分首班車的發車時間為早上六點至七點，末班車的到達間為晚上十二點之前。

4.計程車

　　韓國的計程車分為模範計程車（黑色）、一般計程車（白色），模範計程車的座位較寬敞，但是跳表的起價也比較高；而一般計程車的跳表起價為一萬六千韓元，夜間搭乘則會加價。

由於多數司機不太懂英文，所以最好能附上目的地的韓文名稱、地址或地圖，並且建議觀光客還是選擇搭乘黑色的模範計程車較好，除了比較安全之外，司機也較能聽得懂些英文。

5.地鐵

到韓國各景點自助旅遊，當然是以乘坐地鐵最省錢也最方便，由凌晨五點半至午夜，每隔二至三分鐘就有一班地下電車。由於許多車站設於觀光名勝附近，因此利用以中文標記的觀光地圖，按圖索驥，即可正確無誤的抵達目的地。

基本路程的車費，一區段為600韓元，二區段為700韓元，其他地點則依路程遠近定車費。買票時只須說明目的地的站名即可知曉，市中心地區幾乎是一區段。

至於車票購買方法，則可以利用車票售票口及自動售票機，用售票機買票要事先查清楚目的地票價，然後按區段按鈕，數字顯示為「O」時即可投幣。自動票機有硬幣專用及硬幣、紙幣兼用兩種。

經濟實惠級的住宿

飯店	消費	電話	傳真	住址/網站/e-mail
韓國Labo (LABO KOREA)	US30（每1夜，早餐在內）	(02)817-4625	813-7047	http:// www.labostay.or.kr mail-klabo@chollian.co.kr
韓國青少年交流振興協會	US30（每1夜，早餐在內）	(02)817-6325	817-6326	http://www.kyepa.or.kr mail-kyepa2@kyepa.co.kr
Trek Korea Travel Center	15000-30000韓元	(02)725-4417	725-4419	http://members.tripod.com/- trekkoreatrekorea@chollian.net
奧林匹克公園	11000韓元 （六人一間）	(02)410-2114	410-2100	松坡區芳荑調88

住宿

韓國的飯店在設施及服務各方面均達到國際水平，所有觀光飯店均按設施、規模、服務質量分為五個等級，其中特一級和特二級由韓國國花無窮花五朵作為標誌，一等由四朵、二等由三朵、三等由二朵標記。

以下是漢城市區的飯店一覽表。

特 1 級

飯店	地址	電話	傳真
洲際	江南區三成洞159-8	(02)555-5656	559-7990
Coex洲際 (Coex Lnter-Continental)	江南區三成洞159	(02)3452-2500	3430-8000
漢城新生 (Seoul Renaissance)	江南區驛三洞676	(02)555-0501	553-8118
里次卡爾頓 (Ritz-Carlton)	江南區韓三洞602	(03)3451-8000	3451-8188
樂天 (Lotte)	中區小公洞1	(02)771-1000	756-3758
新羅 (Shilla)	中區獎忠洞2街202	(02)2233-3131	2233-5073
朝鮮 (Westin Chosun)	中區小公洞87	(02)771-0500	752-1443
希爾頓 (Hilton)	中區南大門路5街395	(02)753-7788	754-2510
廣場 (Radisson Seoul Plaza)	中區太平路2街23	(02)771-2200	755-8897
華克山莊 (Sheraton Walker Hill)	廣津區廣壯洞山21	(02)453-0121	452-6867
瑞士豪華 (wiss Grand)	西大門區弘恩洞201-1	(02)3216-5656	3216-7799
樂天世界 (Lotte World)	松坡區蠶室洞40-1	(02)419-7000	417-3655
海亞特 (Grand Hyatt)	龍山區漢南洞747-7	(02)797-1234	798-6953
雅迷家 (Amiga)	江南區論峴洞248-7	(02)3440-8000	3440-8200

特2級

飯店	地址	電話	傳真
里維耶拉 (Riviera)	江南區清潭洞53-7	(02)541-3111	546-1111
埃露艾 (Elle Lui)	江南區清潭洞129	(02)514-3535	548-2500
新世界 (New World)	江南區三成洞112-5	(02)557-0111	557-0141
諾博特爾國賓江南 (Novotel Ambassador)	江南區驛三洞603	(02)567-1101	564-4573
諾博特爾國賓禿山 (Novotel Ambassador)	衿川區禿山4洞1030-1	(02)838-1101	854-4799
總統 (Preident)	中區乙支路1街188-3	(02)753-3131	752-7417
索菲特爾國賓 (Sofitel Ambassador)	中區獎忠洞2hoggn 186-54	(02)2275-1101	2272-0773
塔 (Tower)	中區獎忠洞2街山5-5	(02)2236-2121	2235-0276
世宗 (Sejong)	中區忠路2街61-3	(02)773-6000	755-4906
皇家 (Royal)	中區明洞1街6號	(02)756-1112	756-1119
韓國 (Koreana)	中區太平路1街61-1	(02)730-9911	734-0665
首都 (Capital)	龍山區梨泰院洞22-76	(02)792-1122	797-4244
宮殿 (Seoul Palace)	瑞草區盤浦洞63-1	(02)532-5000	532-0399
奧林匹亞 (Olympia)	鍾路區平倉洞108-2	(02)396-6600	396-6633
假日漢城 (oliday lnn Seoul)	麻浦區桃花洞169-1	(02)717-9411	715-9441

1級

三井（Samjung）	江南區驛三洞604-11	(02)557-1221	556-1126
第一（Prima）	江南區清潭洞52-3	(02)549-9011	544-8523
永東（Youngdong）	江南區論峴洞6	(02)542-0112	546-8409
綠草（Green Grass）	江南區三成洞141-10	(02)556-7575	554-0643
綠世界（Green World）	江西區登村洞505-2	(02)653-1999	651-1389
新漢城（New Seoul）	中區太平路1街29-1	(02)735-9071	735-6212
太平洋（Pacific）	中區南山洞2街31-1	(02)777-7811	755-5582
新國際（New Kukje）	中區太平路1街29-2	(02)732-0161	732-1774
豐田（Poongjun）	中區仁峴洞2街73-1	(02)2266-2151	2274-5733
漢城君主（Seoul Rex）	中區會賢洞1街65	(02)752-3191	855-9548
皇冠（Crown）	龍山區梨泰院洞34-69	(02)797-4111	796-1010
哈密頓（Hamilton）	龍山區梨泰院洞119-25	(02)794-0171/9	795-0457
梨泰院（Ltaewon）	龍山區漢南洞737-32	(02)792-3111	795-3126
西橋（Seokyo）	麻浦區西橋洞354-5	(02)333-7771	333-3388
西漢城（Seo Seoul）	麻浦區合井洞381-17	(02)332-1122	332-1155
曼哈頓（Manhattan）	永登浦區汝矣島洞13-3	(02)780-8001	784-2332
慶南（Kyungnam）	東大門區長安洞366-7	(02)2247-2500	2247-2496
新星（New Star）	松坡區石村洞24	(02)420-0100	412-1932
維多利亞（Victoria）	江北區彌阿4洞42-8	(02)986-2000	984-3679
東漢城（Dong Seoul）	廣津區九宜洞595	(02)455-1100	455-6311
雛菊（Marguerite）	城北區鐘岩洞3-1343	(02)929-2000	926-4071
漢江（Hankang）	廣津區廣壯洞188-2	(02)453-5131	453-5130
北岳公園（Bukar Park）	鍾路區平倉洞113-1	(02)396-7100	391-5559
汝矣島（Yoido）	永登浦區汝矣島洞103-	(02)782-0121	785-2510
桑特羅（Centro）	瑞草區瑞草洞1594-3	(02)3486-6000	3486-6022
江邊公園（River Park）	江南區鹽倉洞260	(02)3665-3000	3665-3330

2級

新山頂（New Hilltop）	江南區論峴洞152	(02)540-1121	543-5835
山頂（Hilltop）	江南區論峴洞151-30	(02)540-3456	549-6459
王朝（Dynasty）	江南區論峴洞202-7	(02)540-3041	540-3374
三葉草（Clover）	江南區清潭洞129-7	(02)546-1414	544-1340
陽光（SunShine）	江南區新沙洞587-1	(02)541-1818	547-0777
大都會（Metro）	中區乙支路2街199-33	(02)752-1112	757-4411
新東邦（New Oriental）	中區會賢洞3街10	(02)753-0710	755-9346
太子（Seoul Prince）	中區南山洞2街1-1	(02)752-7111	752-7119
沙威（Savoy）	中區南忠武路1街23-1	(02)776-2641	755-7669
金家（Kims）	鍾路區平倉洞66-50	(02)379-0520	379-7734
漢城（Seoul）	鍾路區清進洞92	(02)735-9001	733-0101
鄉愁（Nostalgia）	江西區禾谷6洞1110	(02)691-0071	692-6791
尼加拉（Niagara）	江西區鹽倉洞259-2	(02)3664-2233	3664-3377
利貞特（Regent）	江西區禾谷洞111-7	(02)694-3111	696-2685
機場（Airport）	江西區空港洞11-21	(02)662-1113	663-3355
城市宮殿（City Palace）	東大門區路十里5洞497-23	(02)2244-2222	2243-7857
拉斯維加斯	永登浦區永登浦2街94-154	(02)678-2911	678-2915

新奧林匹亞那 (New Olympiana)	松坡區芳夷洞44-5	(02)421-2131	414-4427
蠶室 (Jamsil)	松坡區蠶室洞250-9	(02)421-2761	417-6836
棕色 (Brown)	城北區普門洞4街77-2	(02)926-6601	923-6602
米拉波 (Mirabeau)	西大門區大峴洞104-36	(02)392-9611	392-3829
綠園 (Green Park)	江北區牛耳洞山14-3	(02)900-8181	902-0030
漢陽 (Hanyang)	恩平區佛光洞302-13	(02)3131	355-3134
亞斯托里亞 (Astoria)	中區南學洞13-2	(02)2268-7111	2274-3187

3級

巨人 (Giant)	江南區三成洞45-10	(02)546-0225	547-0318
三和 (Samhwa)	江南區新沙洞527-3	(02)541-1011	544-0997
蒂番尼 (Tiffany)	江南區清潭洞132-17	(02)545-0015	545-0426
天地 (Chonji)	中區乙支路5街133-1	(02)2265-6131	2279-1184
大和 (Daewha)	中區乙支路6街18-21	(02)2265-9181	2277-9820
東方 (Eastern)	鍾路區昌信洞444-14	(02)471-7811	744-1274
三昊 (Samho)	鍾路區昌信洞436-73	(02)741-7080	742-5981
基督教青年會 (YMCA)	鍾路區鍾路2街9	(02)734-6884	734-8003
中央 (Central)	鍾路區長沙洞227-1	(02)2265-4121	2265-6139
富林 (Boolim)	東大門區典農2洞620-27	(02)962-0021	962-0026
阿爾卑斯 (Alps)	東大門區長安2洞365-8	(02)2248-1161	2248-5902
永登浦 (Yongdungpo)	永登浦區堂山5街33-10	(02)678-4265	678-4858
上鳳新星 Sangbong New Star)	中浪區上鳳洞90-3	(02)496-6111	496-0331
田豐 (Jeonpoong)	城東區道詵洞58-1	(02)2295-9365	2293-1317
洛杉磯 (L.A.)	江東區城內洞417-5	(02)484-2871	488-6428
紅寶石 (Ruby)	瑞草區瑞草洞1605-77	(02)521-7111	521-7120
伽耶 (Kaya)	龍山區葛月洞98-11	(02)798-5101	798-5900
可樂 (Karak)	松坡區可樂洞98-5	(02)400-6641	401-2479
蘇非亞 (Sofia)	道峰區雙門洞88-1	(02)900-8011	900-908

小費

　　韓國是不習慣給小費的國家，所以不需額外付小費，但提拿行李也多半自己來。特別提醒一點，飯店是不提供牙膏牙刷的，這兩樣東西要自己帶。

旅遊諮詢

韓國觀光公社台北支社

地址：台北市信義區基隆路一段333號國際貿易大樓2005室

電話：(02)2720-8281

網址：

http://www.koreatour.org.tw/big5/index.html

e-mail：webmaster@www.knto.or.kr

漢城地鐵地圖

地圖原本下載

● 換乘站

1號線
2號線
3號線
4號線
5號線
6號線
7號線
8號線
國鐵

臨建 美金 他界 豆球 串坡

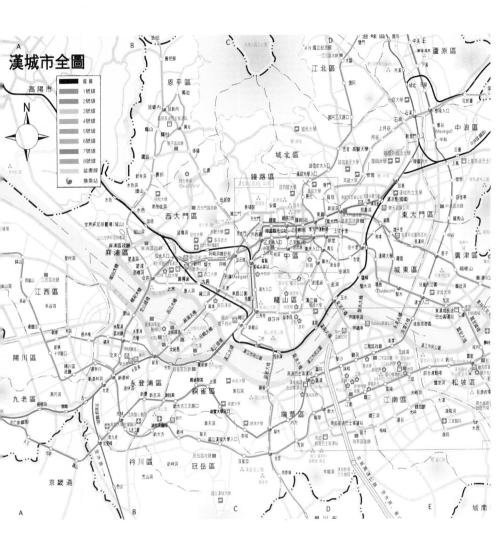

跟著偶像 *FUN* 韓假

作者	黃依藍
發行人	林敬彬
主編	郭香君
文字編輯	許淑惠
美術編輯	李信慧
封面設計	李信慧

出版	大都會文化 行政院新聞局北市業字第89號
發行	大都會文化事業有限公司
	110台北市基隆路一段432號4樓之9
讀者服務專線	(02) 27235216
讀者服務傳真	(02) 27235220
電子郵件信箱	metro@ms21.hinet.net
郵政劃撥帳號	14050529大都會文化事業有限公司

出版日期	2002年2月初版第1刷
特價	NT$260元

ISBN	957-30017-2-1
書號	Fashion-001

Print in Taiwan

*本書如有缺頁、破損、裝訂錯誤，請寄回本公司更換
版權所有 翻印必究

國家圖書館出版品預行編目資料

跟著偶像Fun韓假 / 黃依藍作
----初版----
臺北市：大都會文化發行，
2002 [民91]
面： 公分. -- (流行瘋系列：1)
ISBN：957-30017-2-1 (平裝)
1.電視劇-韓國 2.演員-韓國 3.韓國-描述與遊記
989.2 91001277

請沿虛線剪下，對折裝訂後寄回

北 區 郵 政 管 理 局
登 記 證 北 台 字 第 9125 號
免　　　貼　　　郵

大都會文化事業有限公司
讀者服務部收

110 台北市基隆路一段432號4樓之9

寄回這張服務卡 (免貼郵票)
您可以：
◎不定期收到最新出版訊息
◎參加各項回饋優惠活動

大都會文化 讀者服務卡

書號：Fashion-001　跟著偶像**Fun**韓假
謝謝您選擇了這本書，我們真的很珍惜這樣的奇妙緣份。
期待您的參與，讓我們有更多聯繫與互動的機會。

姓名：＿＿＿＿＿＿＿＿　　性別：□男 □女　　生日：＿＿ 年 ＿＿ 月
年齡：□20歲以下 □21—30歲 □31—50歲 □51歲以上
職業：□軍公教　□自由業　□服務業　□學生　□家管　□其他
學歷：□國小或以下 □ 國中　□高中／高職 □大學／大專 □研究所以上
通訊地址：＿＿＿＿＿＿＿＿＿＿＿＿＿＿＿＿＿＿＿＿＿＿＿
電話：（H）＿＿＿＿＿＿＿（O）＿＿＿＿＿＿　傳真：＿＿＿＿＿＿＿＿
E-Mail：
＿＿＿＿＿＿＿＿＿＿＿＿＿＿＿＿＿＿＿＿＿＿＿＿＿

※您是我們的知音，您將可不定期收到本公司的新書資訊及特惠活動訊息，往後如直接向本公司訂購（含新
　將可享八折優惠。

您在何時購得本書：　＿＿ 年 ＿＿ 月 ＿＿ 日

您在何處購得本書：＿＿＿＿＿＿ 書店，位於：＿＿＿＿＿＿＿（市、縣）

您從哪裡得知本書的消息：
□ 書店　　□報章雜誌 □電台活動 □網路書店 □書籤宣傳品等
□親友介紹 □書評　　□其它＿＿＿＿＿＿

您通常以哪些方式購書：
□書展 □逛書店 □劃撥郵購　□團體訂購　□網路購書 □其他
您最喜歡本書的：（可複選）
□內容題材 □字體大小 □翻譯文筆 □封面 □編排 □其它

您對此書封面的感覺：
□很喜歡　□喜歡 □普通
您希望我們為您出版哪類書籍：（可複選）
□ 旅遊 □科幻推理　□史哲類 □傳記 □藝術音樂 □財經企管
□電影小說□散文小品 □生活休閒 □語言教材（＿＿語） □其他
您的建議：

＿＿＿＿＿＿＿＿＿＿＿＿＿＿＿＿＿＿＿＿＿＿＿＿＿＿＿＿

＿＿＿＿＿＿＿＿＿＿＿＿＿＿＿＿＿＿＿＿＿＿＿＿＿＿＿＿

＿＿＿＿＿＿＿＿＿＿＿＿＿＿＿＿＿＿＿＿＿＿＿＿＿＿＿＿

跟著偶像放 韓 假了

—幸運草假期—

妳還沉溺在「藍色生死戀」的淚海嗎？
妳在夢想有「火花」的外遇嗎？
妳還在等待韓流的侵台嗎？
再等就來不及了！
號召全天下的哈韓毒蟲們，
姐姐妹妹走出去，感染全新不同的韓旅！

　　凡是參加此下任一行程的旅客，將有一個永生難忘的「歡迎晚會」。此晚會將由韓國劇團-「夢遊韓國」的表演工作人員與所有旅客同歡。在韓流的氣流中，熱鬧歡舞的面具舞、擊大鼓和四物舞等傳統民俗舞稻表演，以及跆拳道花式表演，保證讓妳HIGH到最高點。

套餐行程一：

　　「火花」&「情定大飯店」浪漫五天四夜之旅

歡迎晚會-龍門寺(愛寶樂園)-米藍達溫泉水世界-忠州湖遊船-古藪洞窟-王建影集拍攝場-清楓渡假村-漢城市區觀光-人蔘公賣局-紫水晶專賣店-東大門市場-華克山莊-戰爭紀念館-梨花大學街(火花拍攝地)-2002世界足球場-月尾島+海鷗船

套餐行程二：

　　「韓國夏威夷」濟州島風情之旅

好康逗相報！

熱愛韓劇的讀者可以任選以上任一之套餐行程，憑本書之截角，二人同行可享3,000新台幣之優惠方案。好康不只這樣，凡是報名出團的讀者，一律送人蔘香皂，並且還可參加抽獎免費贈送韓國傳統服飾一套。

詳情請洽
億都旅行社
台中市忠明路432號4樓
電話：(04) 2208-1505
傳真：(04) 2208-1503

跟著偶像Fun韓假讀者獨享

憑此截角,即可享NT$3,000
之優惠(限二人同行，並在
2002年6月30日前使用)

請剪下封面裡截角，並附回郵25元，寄回大都會文化，即可獲得《跟著偶像Fun韓假》精美書籤一套八張。

地址:110　台北市基隆路一段432號4樓之九
電話:02-27235216（代表號）

我是一個非常普通的人，
你是一個非常特別的人，我們不適合。
　　　　　　　　　　　　　　　～火花

裴勇俊檔案

生日：1972年8月29日

血型：O型

星座：處女座

學歷：成均館大學影像系

興趣：釣魚、保齡球、游泳、看電影

知名電視作品：愛的問候、海風、年輕的世界
　　　　　　　界、初戀、赤裸裸的青春、我們真的愛過嗎、PAPA
　　　　　　　爸爸、情定大飯店

近期廣告代言：LG電子、行動電話、電腦、MAYPOLL服裝、歐萊雅
　　　　　　　男性香水、牙膏、食品、洗髮精、水果世界化妝品、
　　　　　　　朝鮮啤酒Hite、OLD&NEW服飾

蔡琳檔案
生日：1979年3月28日
血型：A型
星座：牡羊座
學歷：漢城藝專
興趣：鋼琴、芭蕾
知名電視作品：害羞的戀人、希望之歌、歡樂跳跳跳、親愛的你、
　　　　　　　愛上女主播、花嫁、四姐妹。
近期廣告代言：洗面乳、櫻桃冰棒、果凍、甜筒、S1女裝。

元彬檔案
生日：1977年9月29日
血型：O型
星座：天瓶座
學歷：百齊大學廣播戲劇系
知名電視作品：求婚、愛我好不好、readgo、小蓋子、藍色生死戀、Friends
近期廣告代言：108手機、c1ride服裝、jambangee服裝、jambangee
　　　　　　　牛仔褲、Freach Cafe咖啡、化妝品、餅乾。

宋慧喬檔案
生日：1982年2月26日
血型：A型
星座：雙魚座
學歷：世宗大學電影藝術系
知名電視作品：順風婦產科、我如何呢、六兄妹、藍色生死戀、情
　　　　　　　定大飯店、守護天使
近期廣告代言：Etude化妝品、網際網路、飲料、鮮奶、果菜汁、餅
　　　　　　　乾、汽車、六家服裝品牌、三星手機。